主编 陈川

Fine Brushwork Painting's New Classic

工笔新经典

高茜

花笺秘语

主编 陈川

广西美术出版社

图书在版编目（CIP）数据

工笔新经典. 花笺秘语·高茜 / 陈川主编. —南宁：广西美术出版社，2020.9
ISBN 978-7-5494-2225-8

Ⅰ.①工… Ⅱ.①陈… Ⅲ.①工笔花鸟画—作品集—中国—现代②工笔花鸟画—国画技法 Ⅳ.①J222.7②J212

中国版本图书馆CIP数据核字（2020）第123961号

工笔新经典——高茜·花笺秘语
GONGBI XIN JINGDIAN—GAO QIAN · HUAJIAN MIYU

主　　编：陈　川
著　　者：高　茜
出 版 人：陈　明
终　　审：杨　勇
图书策划：杨　勇　吴　雅
责任编辑：吴　雅
责任校对：张瑞瑶　韦晴媛
审　　读：陈小英
装帧设计：吴　雅　纸　舍
内文排版：蔡向明
监　　制：莫明杰
出版发行：广西美术出版社
地　　址：广西南宁市望园路9号
邮　　编：530023
网　　址：www.gxfinearts.com
制　　版：广西朗博文化发展有限公司
印　　刷：雅昌文化（集团）有限公司
版　　次：2020年9月第1版
印　　次：2020年9月第1次印刷
开　　本：635 mm×965 mm　1/8
印　　张：20
字　　数：105千字
书　　号：ISBN 978-7-5494-2225-8
定　　价：138.00元

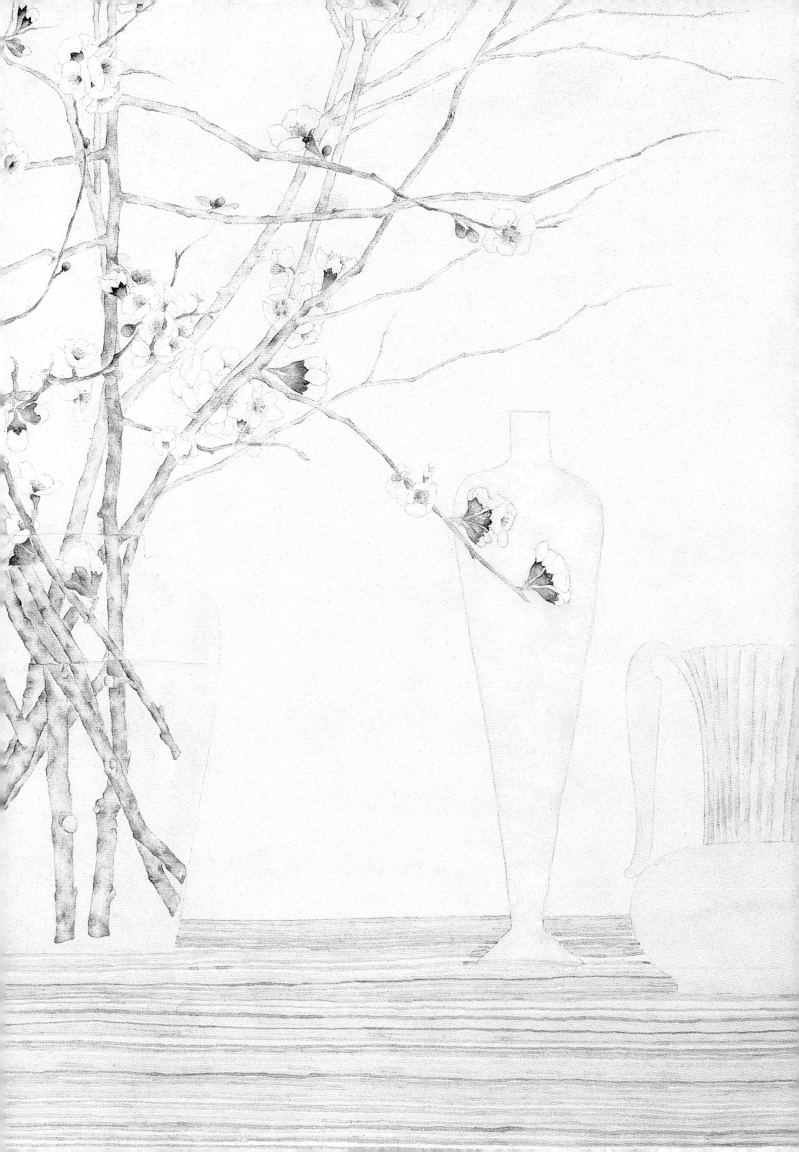

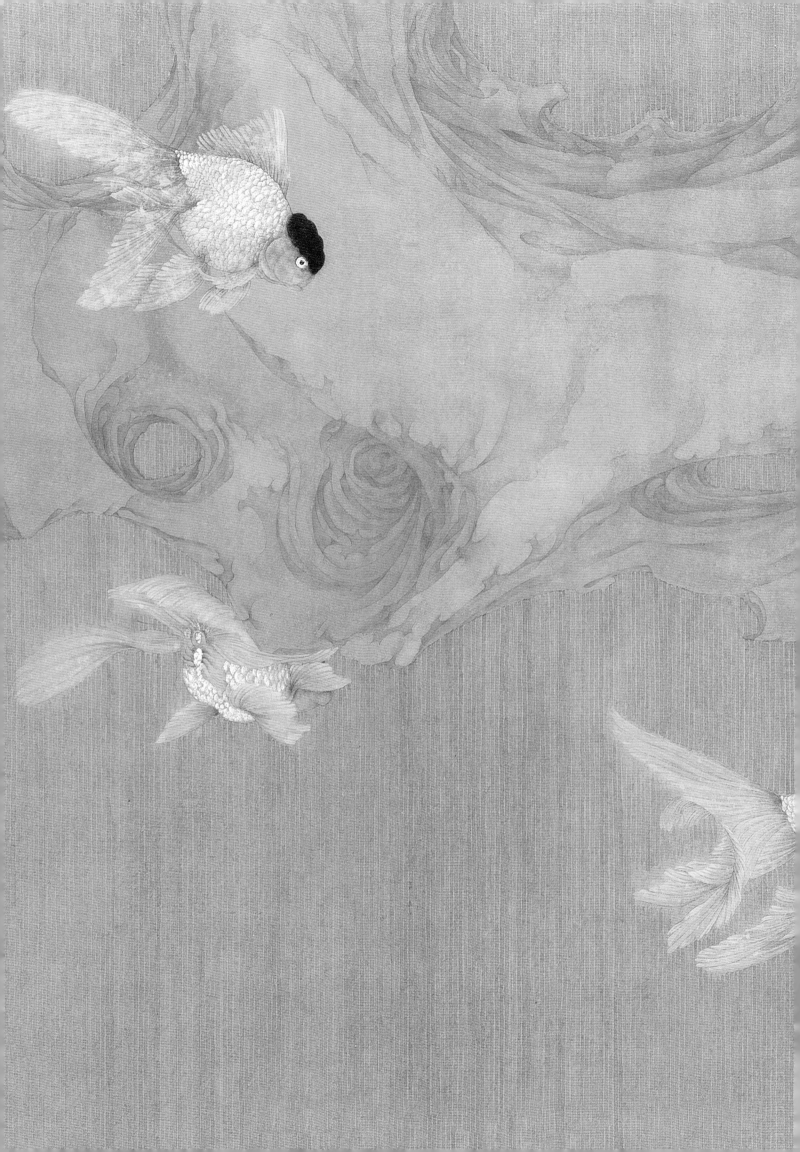

前　言

"新经典"一词，乍看似乎是个伪命题，"经典"必然不新鲜，"新鲜"必然不经典，人所共知。

那么，怎样理解这两个词的混搭呢？

先说"经典"。在《挪威的森林》中，村上春树阐释了他读书的原则：活人的书不读，死去不满30年的作家的作品不读。一语道尽"经典"之真谛：时间的磨砺。烈酒的醇香呈现的是酒窖幽暗里的耐心，金砂的灿光闪耀的是千万次淘洗的坚持。时间冷漠而公正，经其磨砺，方才成就"经典"。遇到"经典"，感受到的是灵魂的震撼，本真的自我瞬间融入整个人类的共同命运中，个体的微小与永恒的恢宏莫可名状地交汇在一起，孤寂的宇宙光明大放、天籁齐鸣。这才是"经典"。

卡尔维诺提出了"经典"的14条定义，且摘一句："一部经典作品是一本从不会耗尽它要向读者说的一切东西的书。"不仅仅是书，任何类型的艺术"经典"都是如此，常读常新，常见常新。

再说"新"。"新经典"一词若作"经典"之新意解，自然就不显突兀了，然而，此处我们别有怀抱。以卡尔维诺的细密严苛来论，当今的艺术鲜有经典，在这片百花园中，我们的确无法清楚地判断哪些艺术会在时间的洗礼中成为"经典"，但卡尔维诺阐述的关于"经典"的定义，却为我们提供了遴选的线索。我们按图索骥，结集了几位年轻画家与他们的作品。他们是活跃在当代画坛前沿的严肃艺术家，他们在工笔画追求中别具个性也深有共性，饱含了时代精神和自身高雅的审美情趣。在这些年轻画家中，有的作品被大量刊行，有的在大型展览上为读者熟读熟知。他们的天赋与心血，笔直地指向了"经典"的高峰。

如今，工笔画正处于转型时期，新的美学规范正在形成，越来越多的年轻朋友加入创作队伍中。为共燃薪火，我们诚恳地邀请这几位画家做工笔画技法剖析，糅合理论与实践，试图给读者最实在的阅读体验。我们屏住呼吸，静心编辑，用最完整和最鲜活的前沿信息，帮助初学的读者走上正道，帮助探索中的朋友看清自己。近几十年来，工笔繁荣，这是个令人心潮澎湃的时代，画家的心血将与编者的才智融合在一起，共同描绘出工笔画的当代史图景。

话说回来，虽然经典的谱系还不可能考虑当代年轻的画家，但是他们的才情和勤奋使其作品具有了经典的气质。于是，我们把工作做在前头，王羲之在《兰亭序》中写得好，"后之视今，亦犹今之视昔"，让经典留存当代史，乃是编者的责任！

在这样的意义上，用"新经典"来冠名我们的劳作、品位、期许和理想，岂不正好？

陈川

目

录

高　茜

　　1995年于南京艺术学院美术系中国画专业本科毕业，获学士学位。1998年于南京艺术学院美术系中国画专业研究生毕业，获硕士学位。1999年至2013年，就职于上海美术馆。2016年毕业于中国艺术研究院美术学专业，获博士学位。现为中国艺术研究院艺术创作院专职画家，国家一级美术师，硕士研究生导师。

展览

2019年　蔓延——高茜许静作品展（美博空间，北京）
　　　　白霓裳——高茜作品展（艾米李画廊，北京）
2017年　花笺记——高茜作品展（中国美术馆，北京）
　　　　花间——高茜作品展（艾米李画廊，北京）
2015年　越·界时尚艺术展（香港）
　　　　图像研究室：水墨进程中的一种显象逻辑（正观美术馆，北京）
2014年　工笔新语——2014新工笔画邀请展（江苏省美术馆，南京）
　　　　新水活墨——当代水墨联展（香港海事博物馆，香港）
　　　　博罗那上海国际当代艺术展（上海展览中心，上海）
　　　　"格调"当代新水墨作品展（台北观想艺术中心，台北）
2013年　格物致知——中国工笔画的当代表述（北京）
　　　　新诗意——当代水墨展（台北）
　　　　内在观看——新工笔七人邀请展（台北）
　　　　南北对话——中国工笔画学术邀请展（杭州）
2012年　概念超越——2012新工笔文献展（北京）
　　　　2012中国艺术展（英国伦敦）
　　　　视觉中国美洲行——中国艺术展（美国圣地亚哥）
2011年　再现写实：架上绘画展——2011第五届成都双年展（成都）
　　　　格物致知——中国工笔画的当代表述（北京）
2010年　易·观——新工笔绘画提名展（北京）
　　　　学院·经典——全国美术院校工笔花鸟画作品展（武汉、北京）
2009年　2009中国花鸟画大展（南京）
2008年　中国新视像——来自上海美术馆藏中国当代艺术展（意大利拉斯佩齐亚）
　　　　幻象·本质——当代工笔画之新方向（北京）
2007年　水墨在途——2007上海新水墨艺术大展（上海）
　　　　现代中国美术展（日本东京）
　　　　两面性——高茜作品展（上海美术馆，上海）
2005年　中国美术之今日展（韩国）
　　　　新锐工笔五人展（南京）
2004年　第十届全国美展上海美术作品展（上海）
2002年　海上风——上海当代艺术展（德国汉堡）
2001年　中国当代花鸟画艺术作品展（美国丹佛）
1998年　高茜工笔画个展（南京）

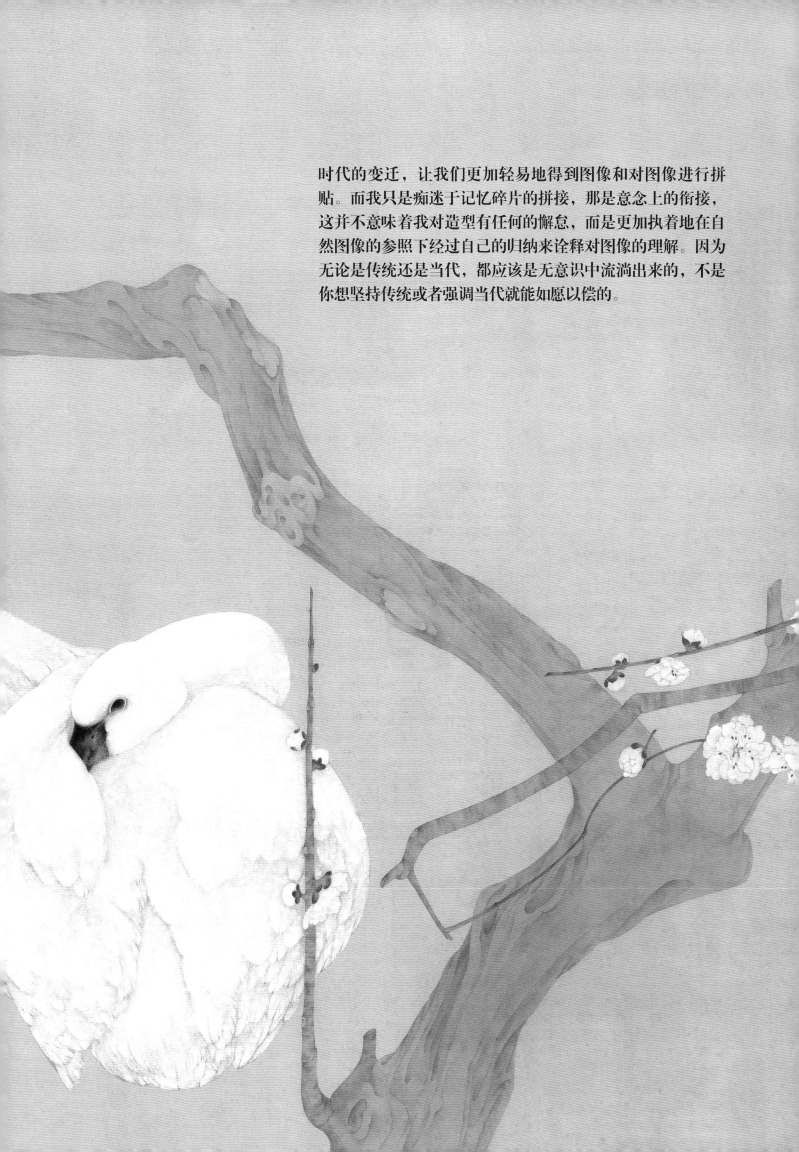

时代的变迁，让我们更加轻易地得到图像和对图像进行拼贴。而我只是痴迷于记忆碎片的拼接，那是意念上的衔接，这并不意味着我对造型有任何的懈怠，而是更加执着地在自然图像的参照下经过自己的归纳来诠释对图像的理解。因为无论是传统还是当代，都应该是无意识中流淌出来的，不是你想坚持传统或者强调当代就能如愿以偿的。

识香

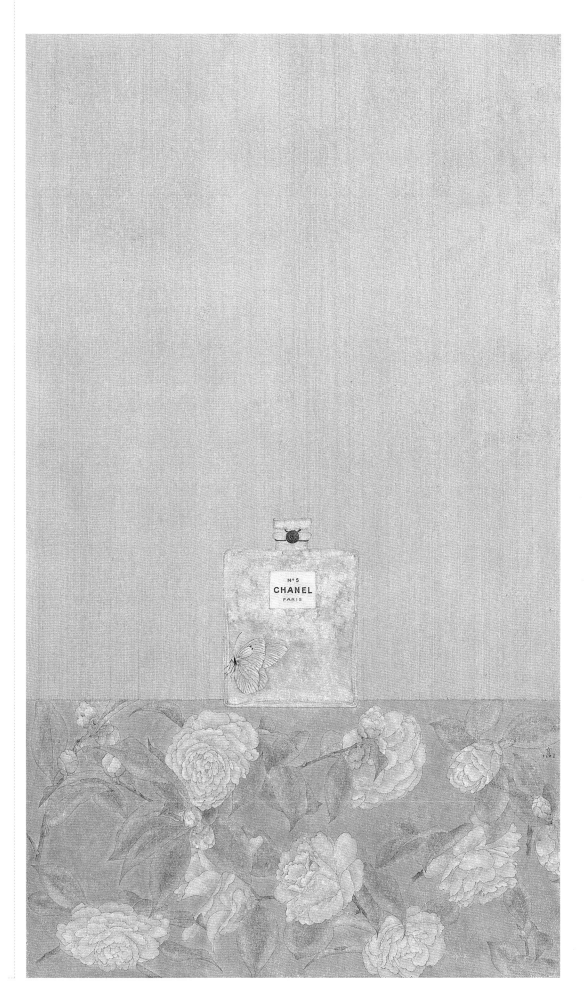

Coronado的翅膀　65 cm×38 cm　纸本设色　2014年

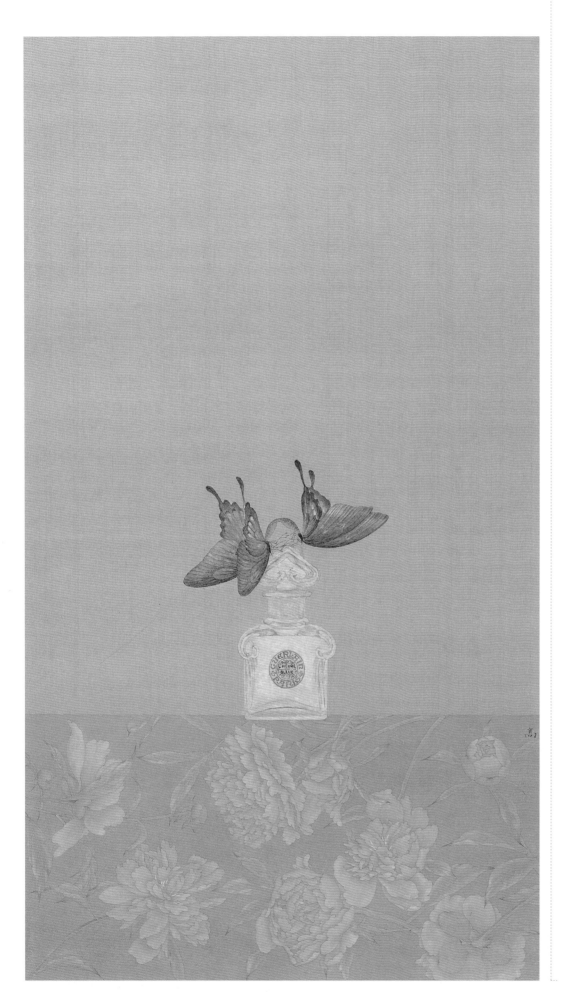

合欢之三　70 cm × 40 cm　纸本设色　2014年

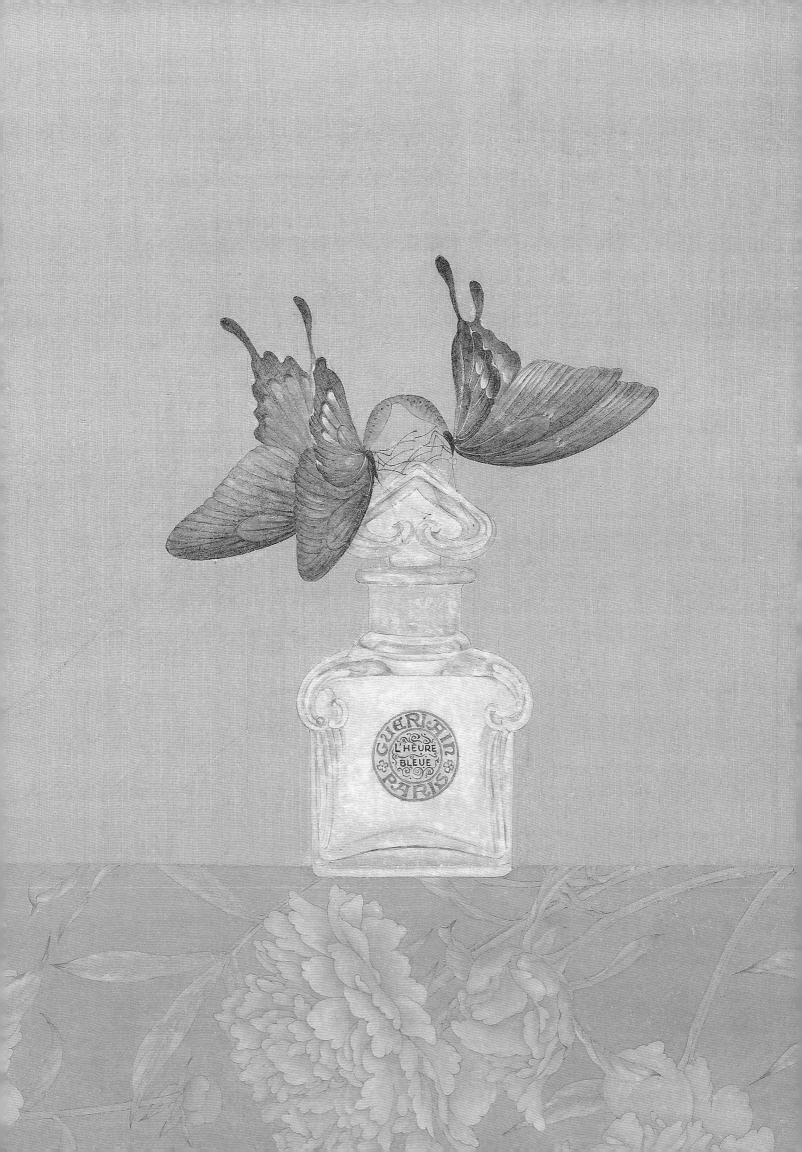

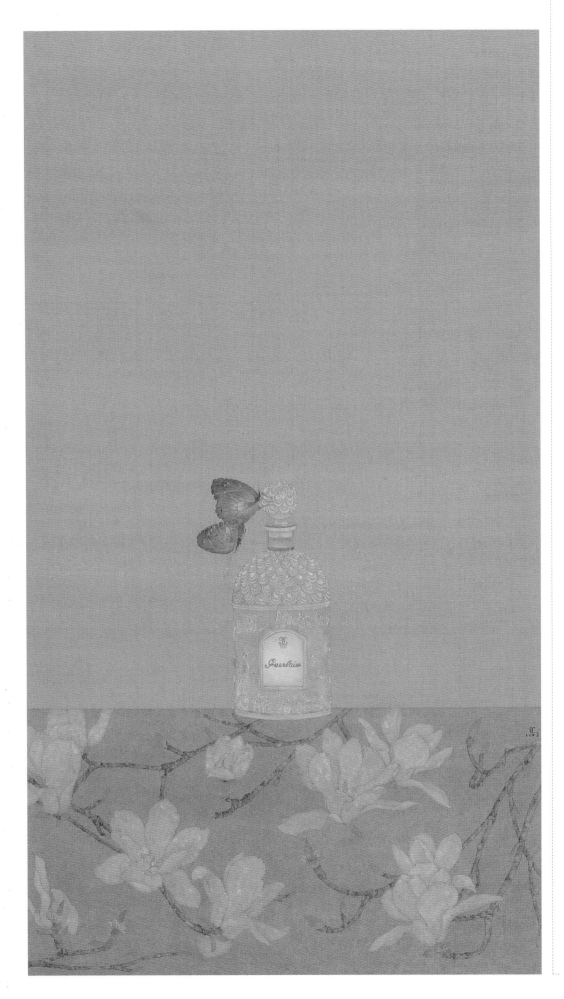

←合欢之一　70 cm×40 cm　纸本设色　2014年

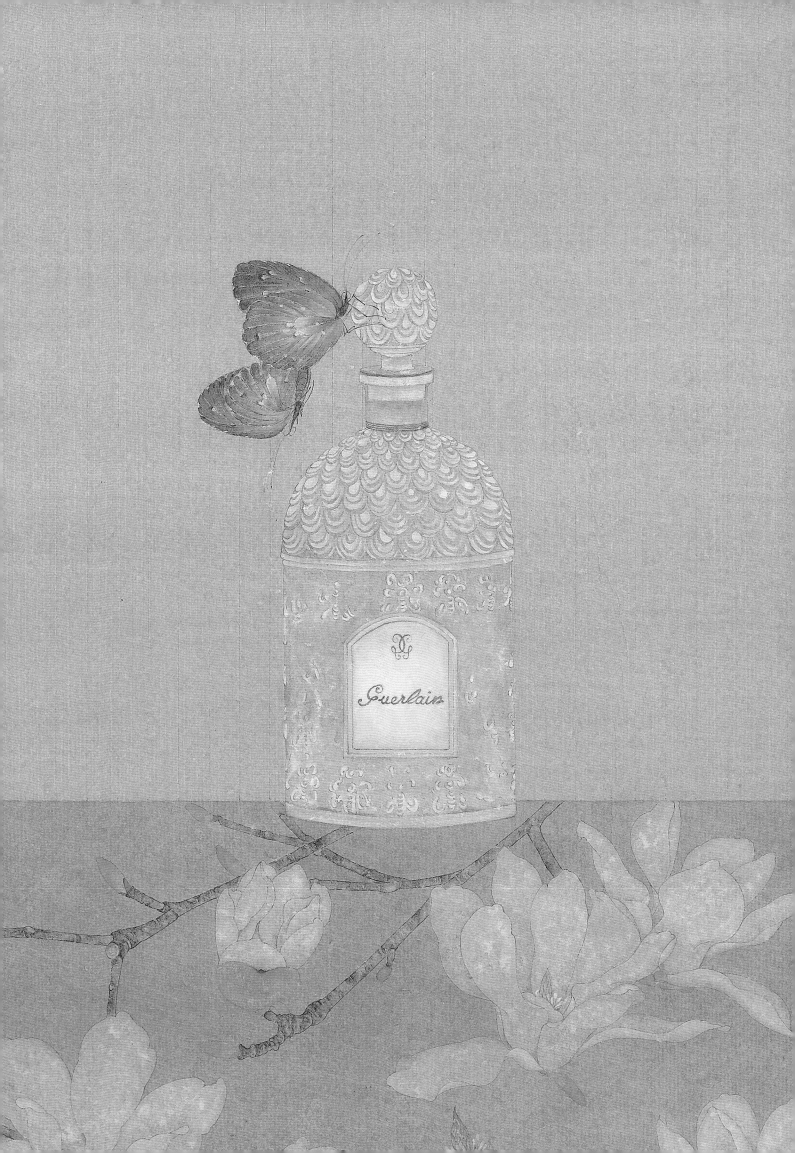

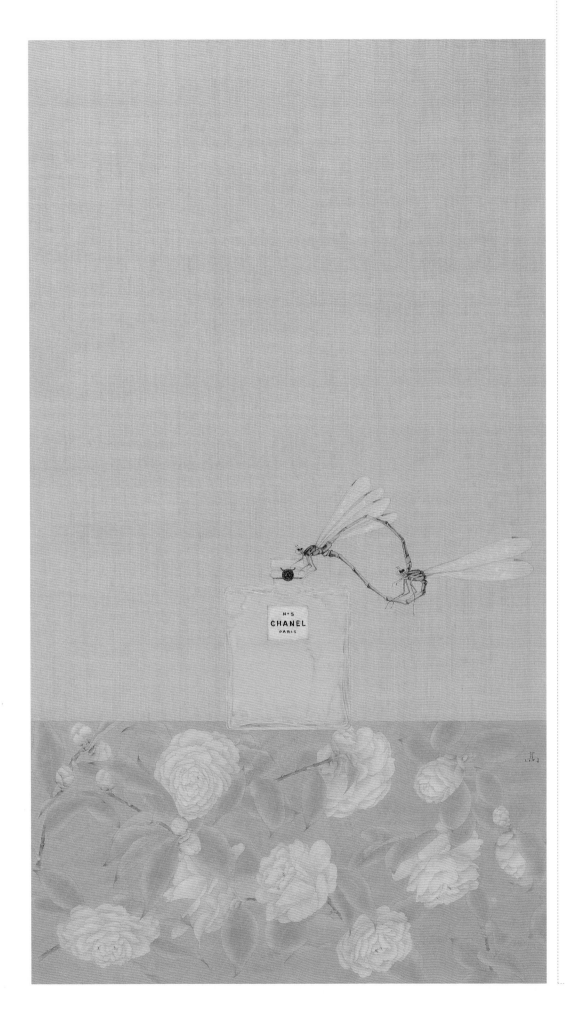

← 合欢之二　70 cm×40 cm　纸本设色　2014年

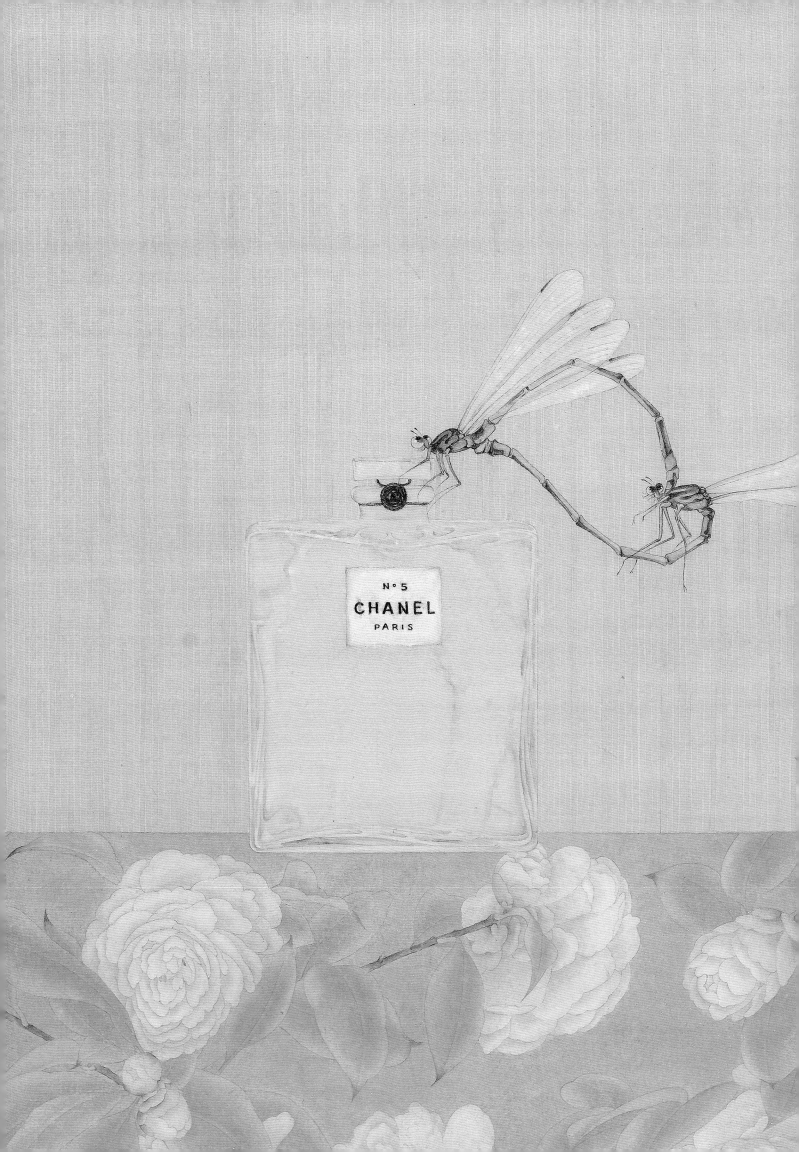

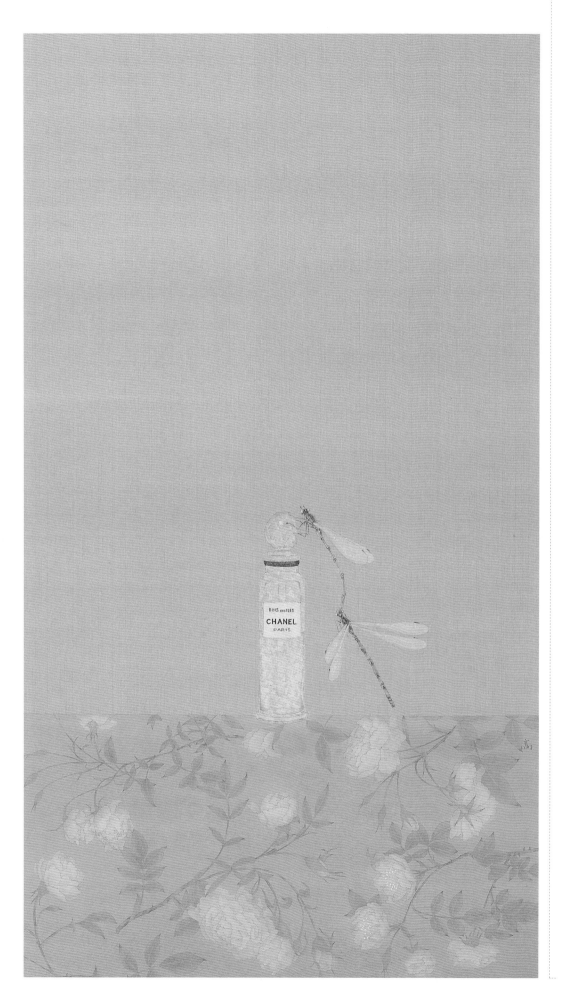

← 合欢之四　70 cm×40 cm　纸本设色　2014年

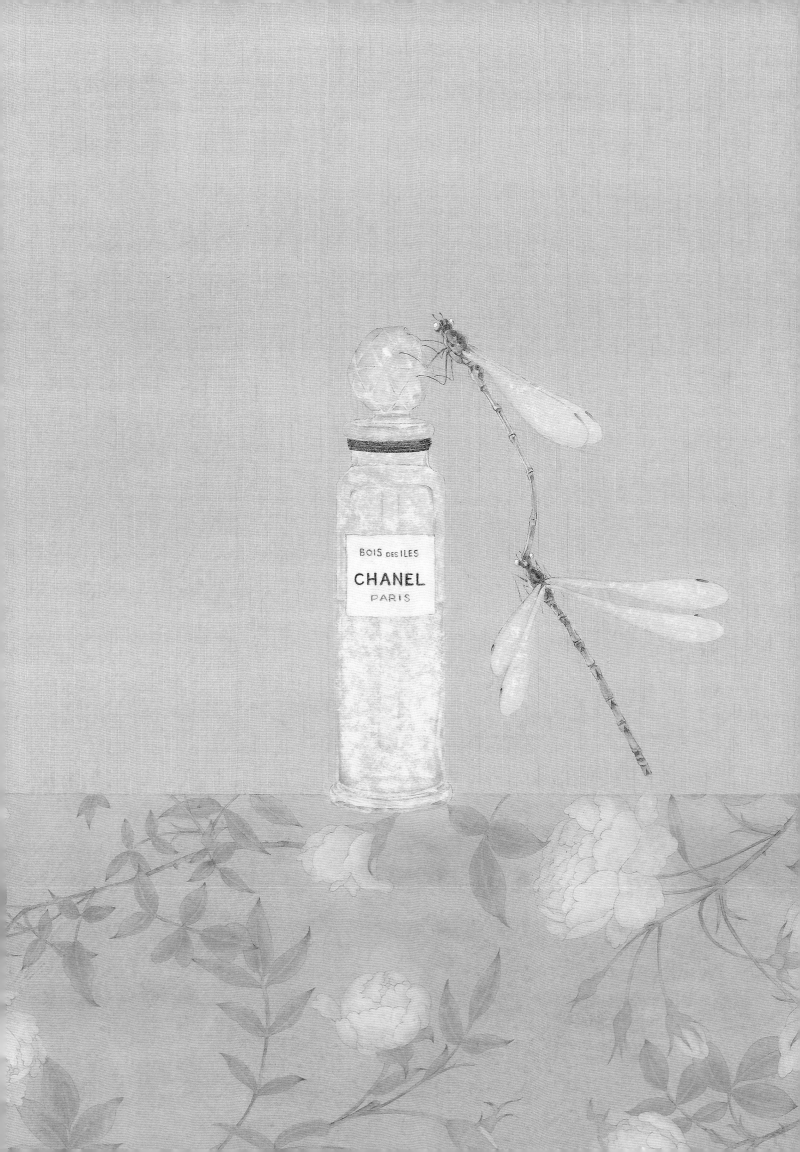

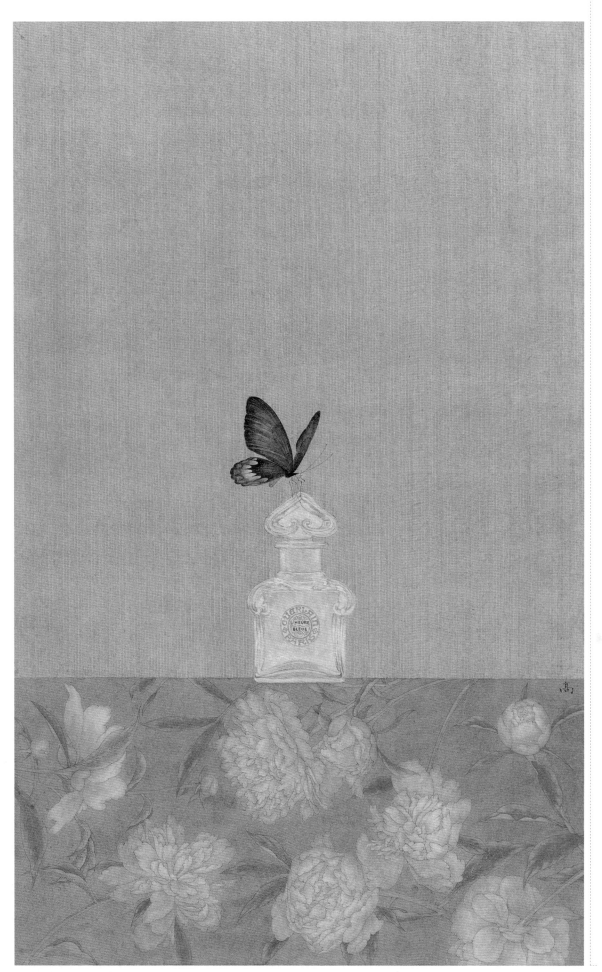

← 触碰的时光　71 cm×40 cm　纸本设色　2014年

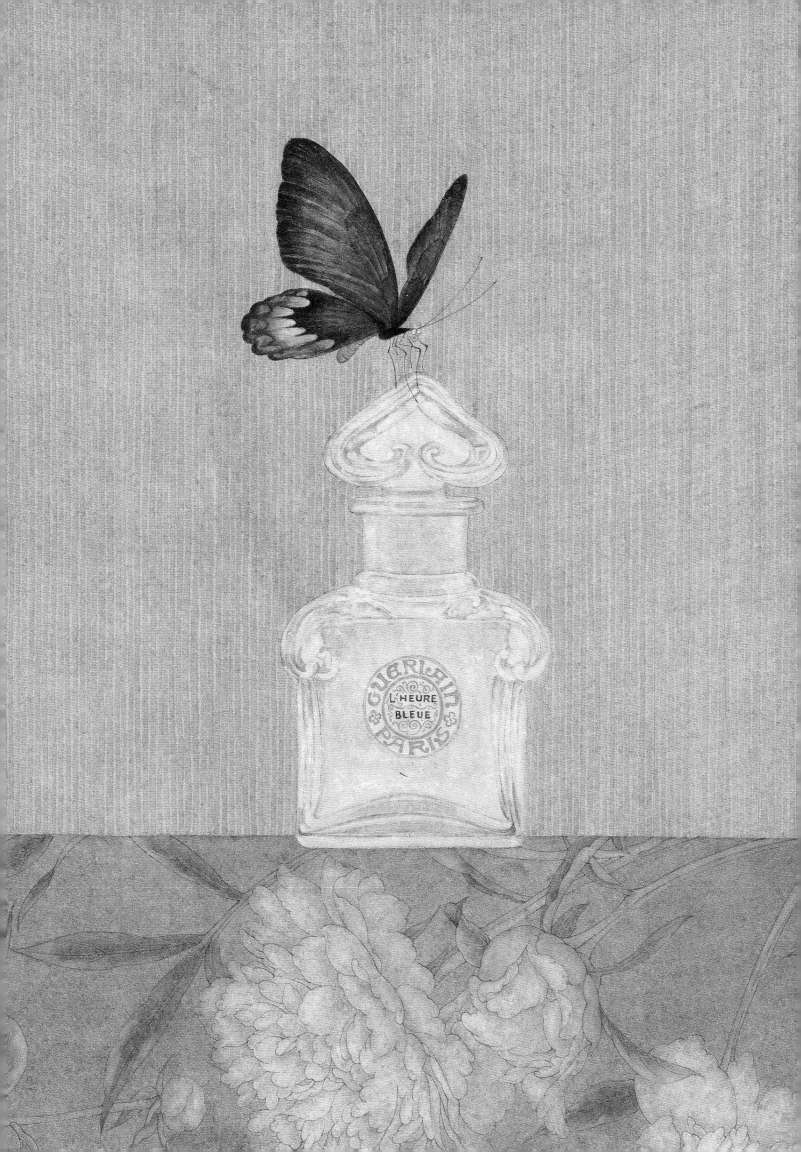

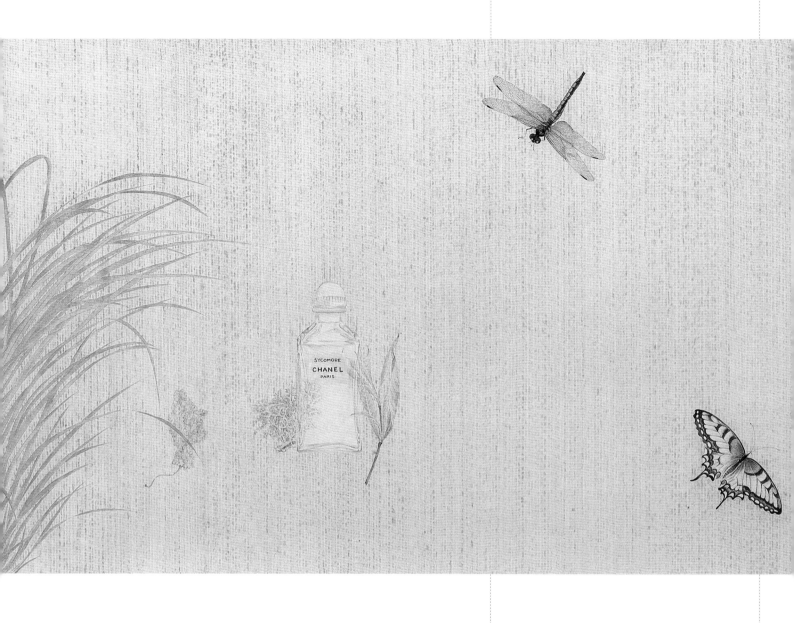

气味之《花笺记》

　　《花笺记》，是明末清初流传在广东一带的木鱼歌唱本，郑振铎先生于20世纪30年代在巴黎法国国家图书馆发现其康熙五十二年（1713）版本。18世纪以来，它被译为英国、德国、荷兰、丹麦等多国语言流传欧洲各国，并影响了歌德的诗歌创作。它以优美的词句讲述了才子佳人悲欢离合的故事，堪比《西厢记》，可惜的是，作者却不详。"眼前多少离人恨，对花长叹泪偷涟……花貌好，是木樨，广寒

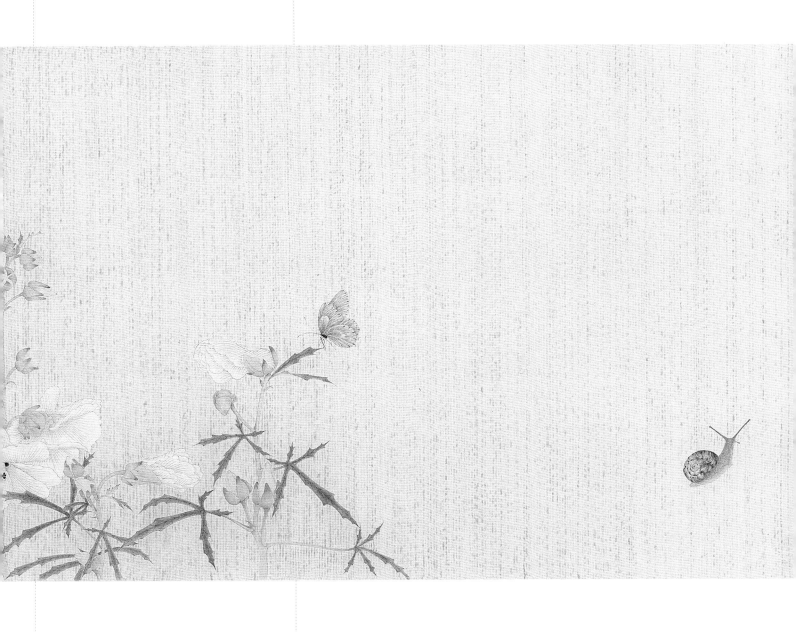

↑花笺记之一　41 cm×133.5 cm　纸本设色　2014年

曾带一枝归。"《花笺记》中描绘的古时男女情爱,往往借花起意,闻香赋兴,凭依各种花姿芬芳,于窗前闺内倾诉相思,花之香气,与魂魄相连。而我,自从画了《合欢》香水瓶系列后,就很沉湎于花香和情感的微妙紧密关联中了。现代人的用香习惯与古人不同,人们难得在庭园中观花寻香,传递情爱的工具往往是香水,我曾去香奈儿的香水空间进行气味体验,发现它好像一座"藏春坞",完全不只是给人嗅觉上的领悟,它给人的想象可以是有足够的空间感的。当你完全沉浸于感受中时,你动用了身体的所有感官,譬如触觉、听觉、视觉、味觉和嗅觉。

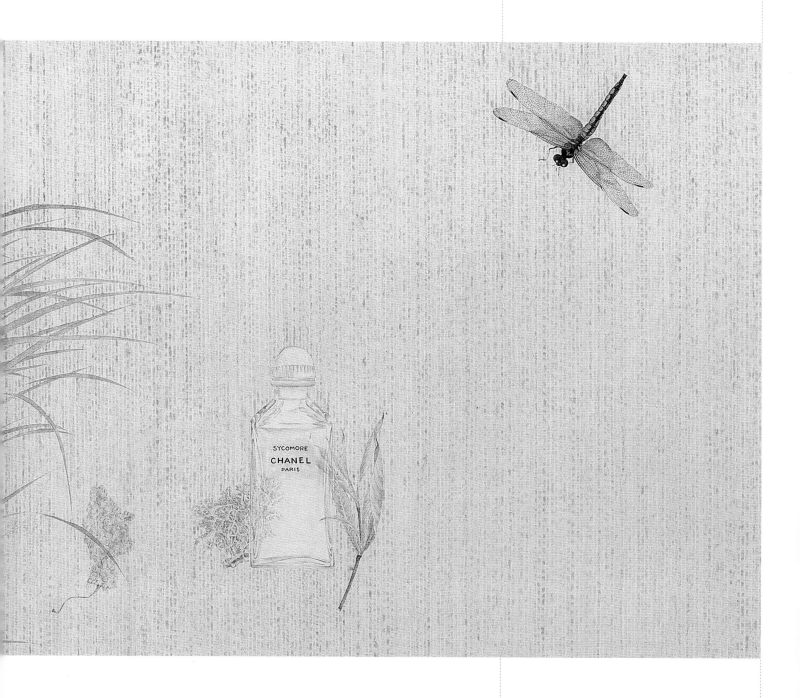

　　我以《花笺记》为作品名，绘制了香奈儿JERSEY系列香水的成分，它由各种
美妙花香和草木香组成，包括鸢尾、茶花、檀木、苔藓、藿香、黄葵、薰衣草、黄
兰、格拉斯玫瑰和茉莉等，穿插香水瓶和蜗牛、交尾昆虫，并用宋人的百花图卷的
方式呈现出来。

↑花笺记之一（局部）

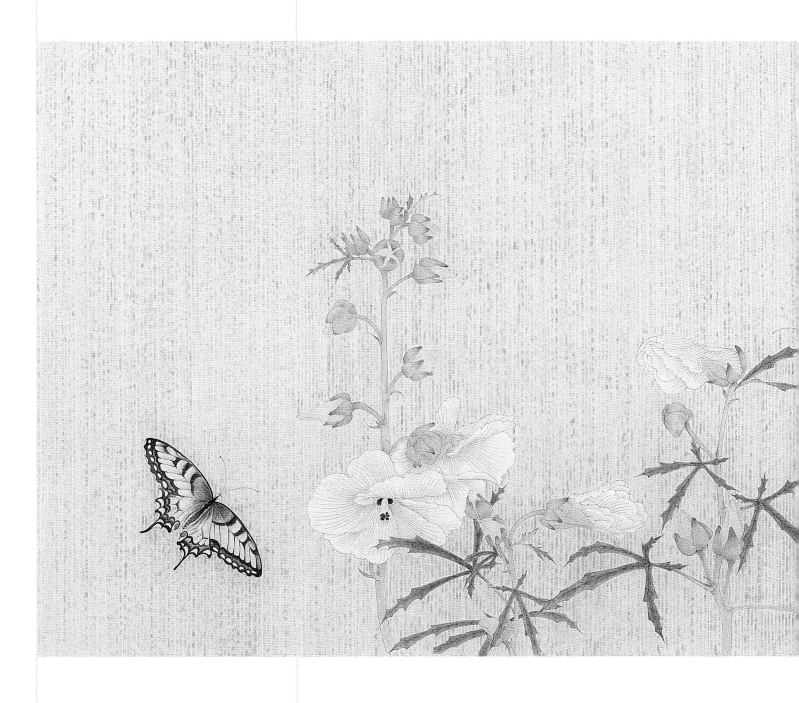

花笺记之一（局部）

工笔的细腻轻柔，花与蝶、交尾昆虫的片断画面，宛若《花笺记》中少年男女反复相思、牵肠挂肚的恋爱曲折，剧情随着画面抑扬起伏。深闺红粉，轻波闲愁，密锁在玻璃瓶中的芬芳，一旦开启，如情欲泄闸，而画卷徐徐打开，古老的那出戏，又在今天的时空中启幕开演。

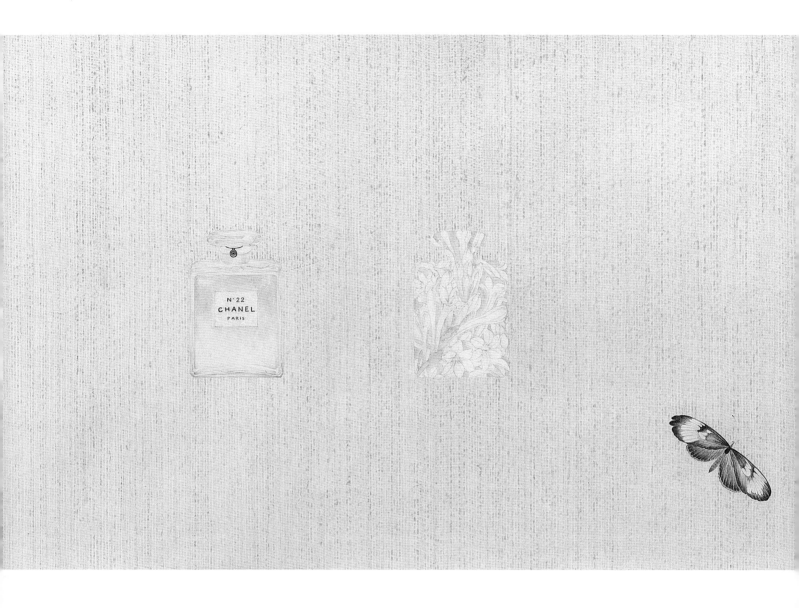

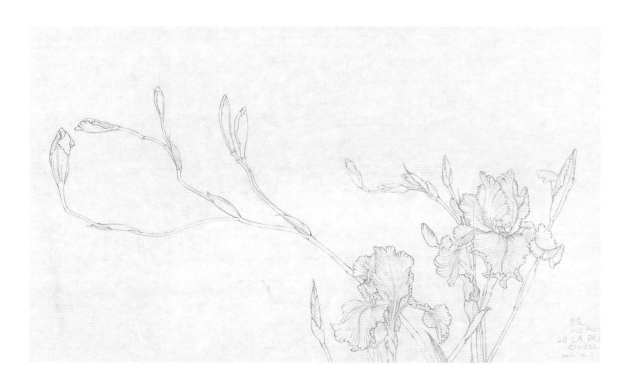

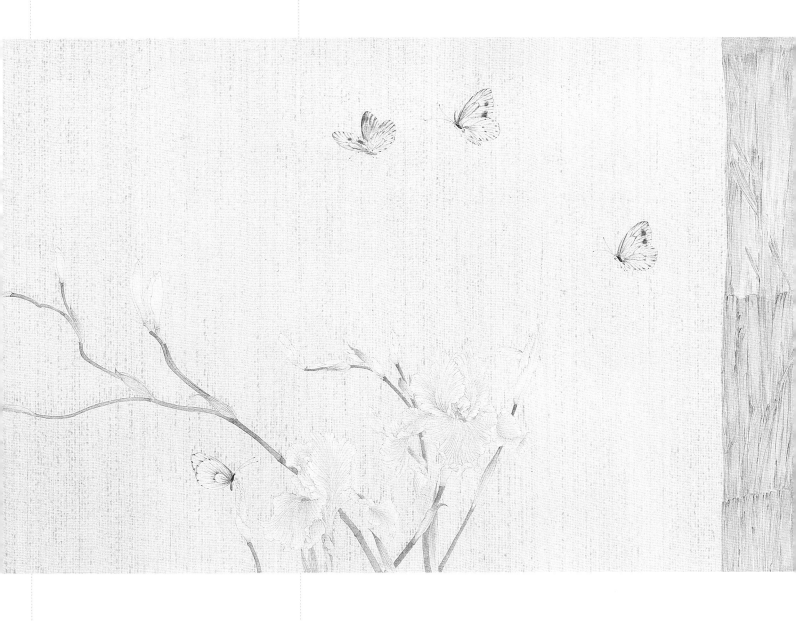

↑ 花笺记之二　41 cm×133.5 cm　纸本设色　2014年

香水瓶

薄淡至无的晕染，玻璃香水瓶融入墙的恬静，瓶子玲珑剔透，看一眼，周遭清凉，有种在意外中获得安顿的感觉。

或许意外的是，在高茜细细地描绘下，古董香水瓶没有了玻璃的器匠感，罩云笼纱似的多了些天趣，瓶身所有的细节还在，只是她将玻璃的光亮换成了柔净，那些反光折射不见了，古董的老旧气也不见了，只剩下柔净，让你的眼，端视瓶身的窈窕曲线，温和而暖。

"玻璃是凝结的空气，它是透明的，可以让你视而不见，像水或空气那样清晰。因为它混乱的分子并不以十分严密的警惕形式被固定在一起，所以它就是一种固态流体。我常常想，为什么人们会偏好玻璃呢？后来渐渐觉得，这可能源于人们总是渴望透明。世间无法透明的东西太多了，人心更是如此。但是，借助于玻璃，人们可以清晰地看到里面盛放的东西。不管这是否有实用价值，但至少能带给人一种心理安慰。"高茜说。（苏泓月）

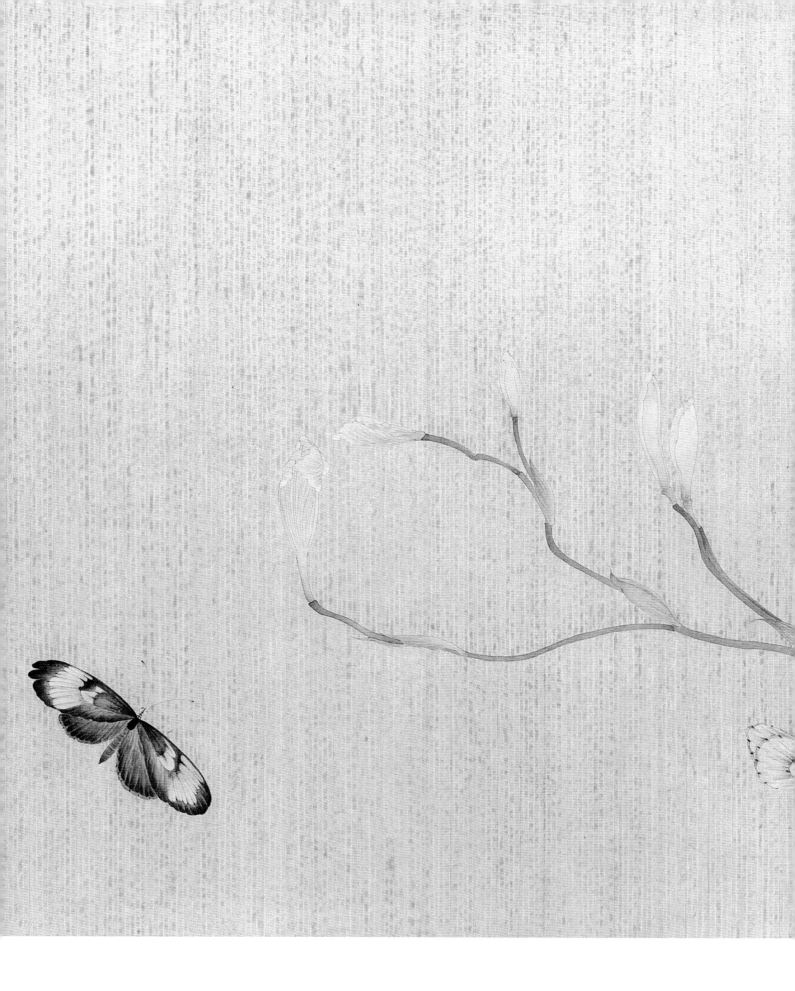

↑ 花笺记之二（局部）

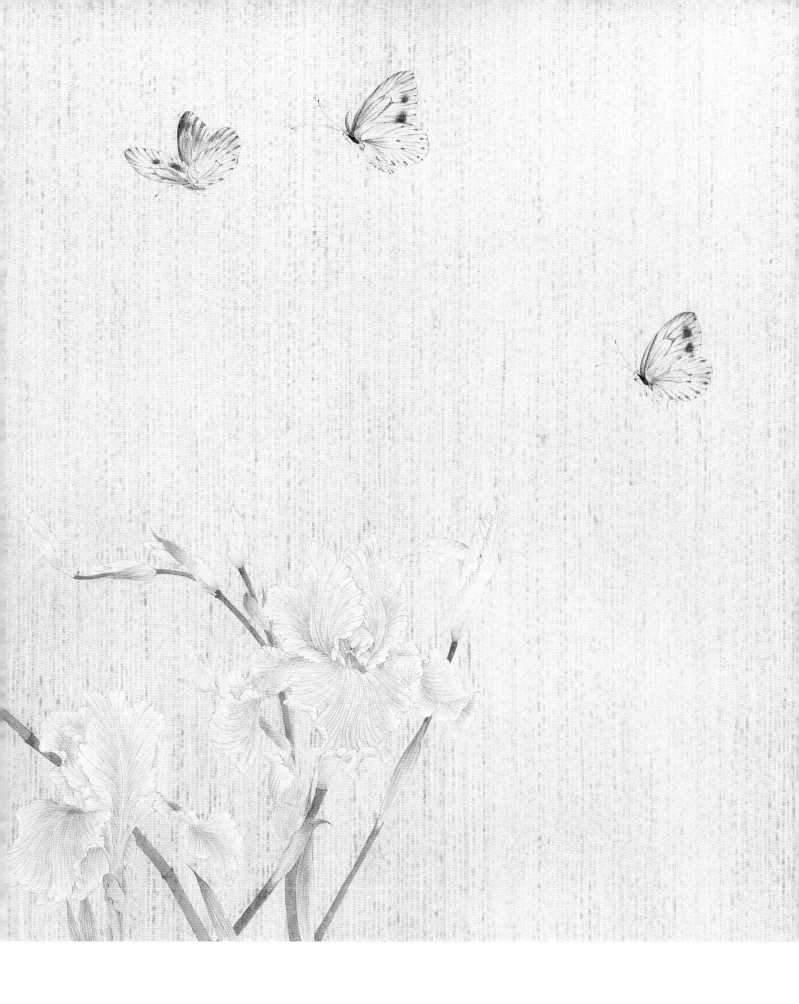

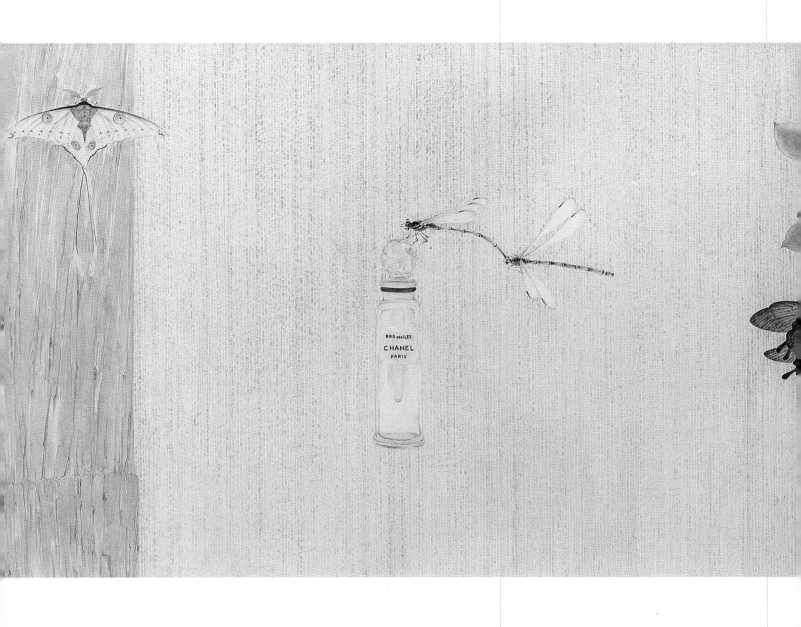

↑ 花笺记之三　41 cm×133.5 cm　纸本设色　2014年

　　技艺高超的玻璃匠人制出晶莹的香水瓶时，它们还只是简单的器皿，虽然有着
优美的轮廓，但文雅中又带着不可亲近的冰冷。当你浏览香水架，在灯光下审视它
们时，或者，当你剥开制作精良的包装，取出崭新的香水瓶，看见萃取了各样花、
果、木香的液体在透明瓶子里晃动时，那种有待熟识的陌生感觉，或许是你很熟悉
的吧。

　　高茜将冰冷的玻璃瓶画成情欲的温房，在卷曲的线条中，顺滑的质感里，在淡
似无的薄透间，以隐约、似显不显的色调——那些色调仿佛会随着你的凝视，渐渐
明艳起来，糖霜蜂蜜般，愉悦了视觉的狡猾味蕾。（苏泓月）

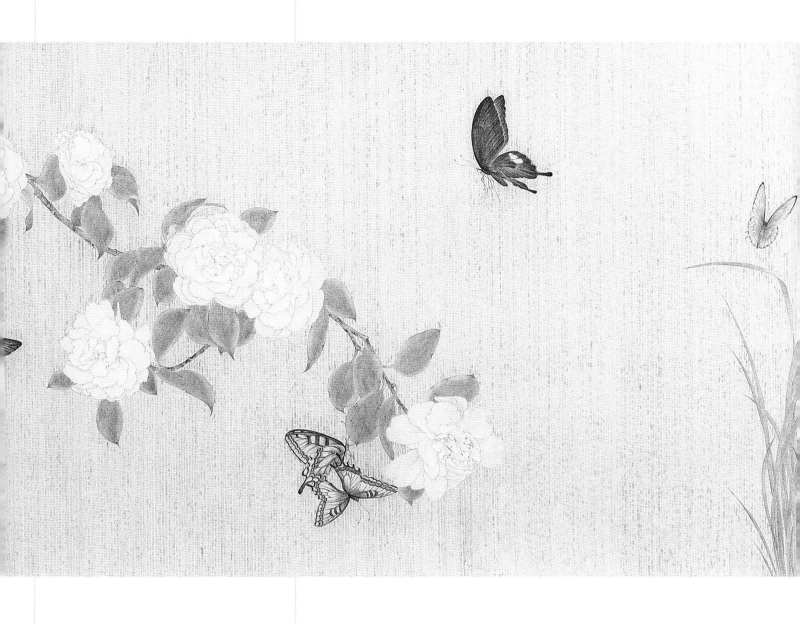

交尾昆虫

　　高茜喜欢玛丽莲·梦露，梦露说过她晚上只"穿"香奈儿5号香水入梦，于是高茜便画了一只老的5号香水瓶和香奈儿20世纪30年代的岛屿森林（Bois des Iles），以及娇兰（Guerlain）1912年的蓝调时光（L'Heure Bleue）、20世纪90年代末的花草香语（Aqua Allegoria）。

　　在高茜笔下，Bois des Iles的纤长圆柱瓶身看起来十分轻柔，圆形钻石瓶盖，粉色香水，在淡绿的花案上娉婷而立，一只蜻蜓正停在瓶盖上，与另一只蜻蜓忘情交尾。（苏泓月）

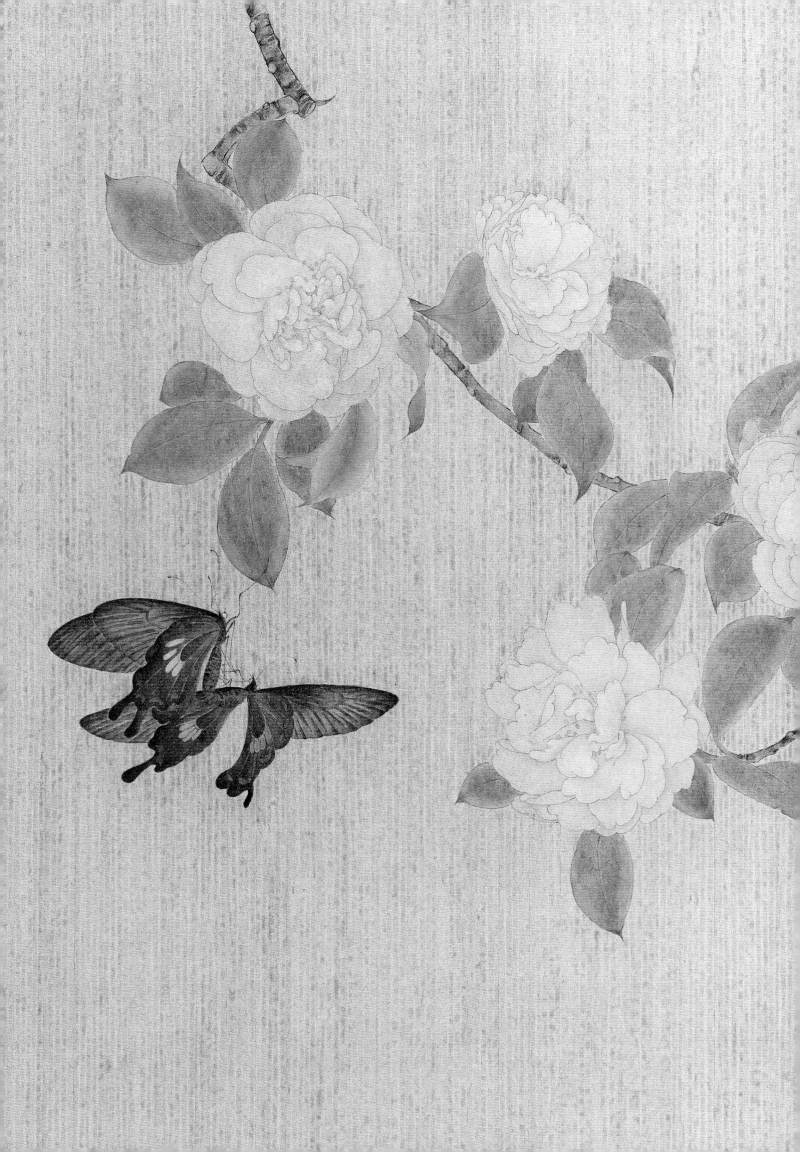

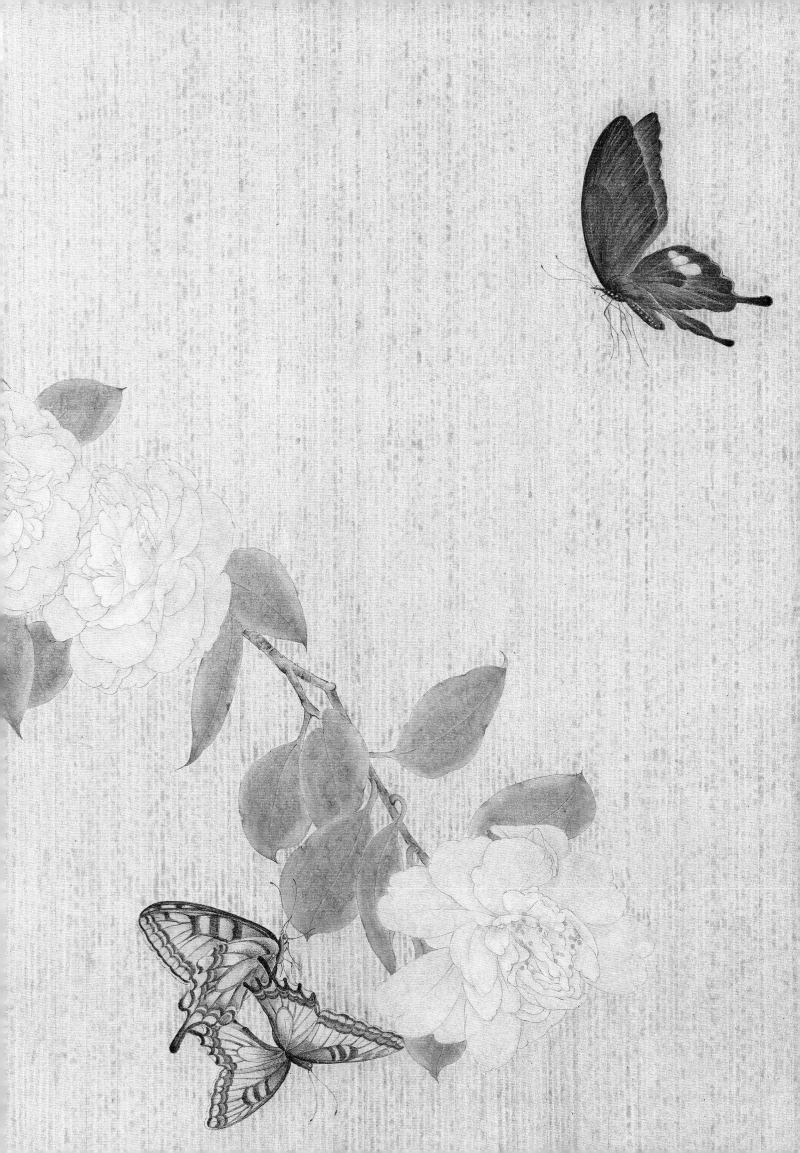

↑ *花笺记之四*　42 cm×132 cm　纸本设色　2015年

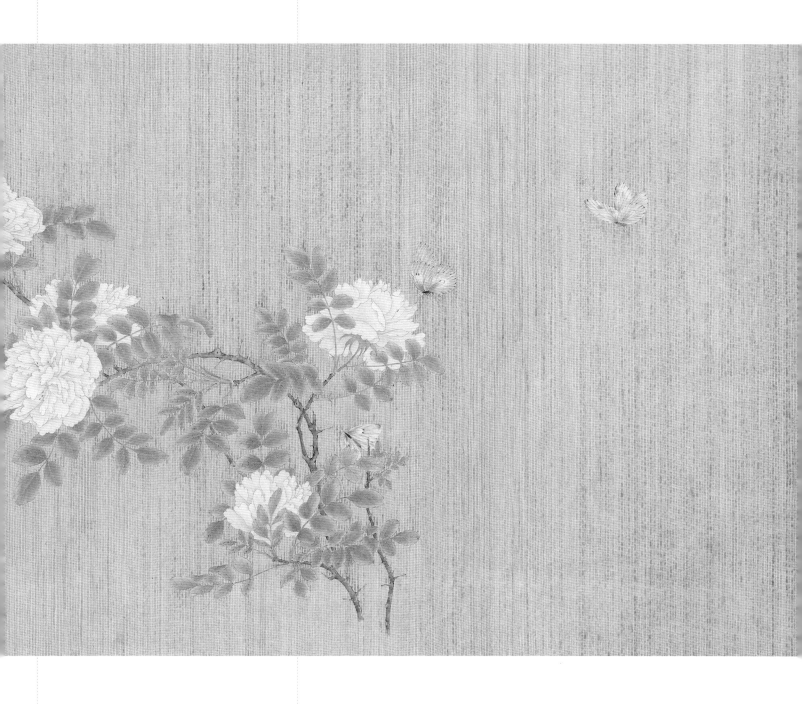

　　最早画条纹是想展示一个桌面，那时候的条纹是彩色的，很多颜色类近的灰组成。后来逐渐发现条纹好看，规整而丰富，尤其画条纹会上瘾，所以很多作品里都出现了条纹（如《思无邪》《失忆症》）。我非常喜欢看条纹和条纹之间的水迹，水迹和水迹之间挤出的纸的空隙。在画条纹的时候，会有一种情绪的抽离感，就像来到一个真空的世界。在《花笺记》创作的阶段，条纹是最后一道工序。画上的条纹是一条一条硬生生画出来的。我觉得条纹已成为我的一个符号，它已经不表示什么具体的涵义，它其实是一种情绪，一种和画面长在一起的颜色或者空间。我并不介意观者对它们产生的任何解读，你看到的就是你想到的。因为我觉得作品就是在某一瞬间和你的思绪或者是记忆相契合的时间点。

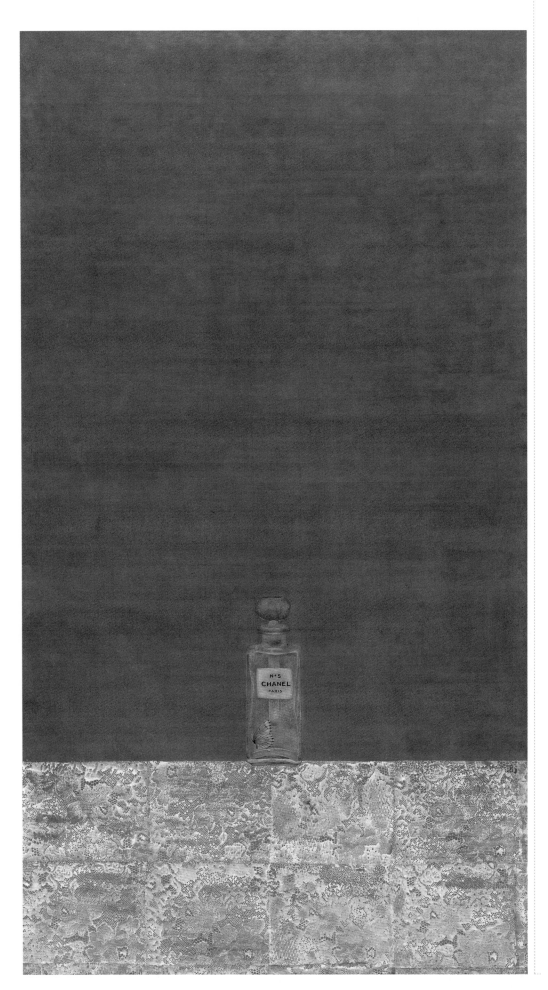

← **睡衣** 85 cm × 48 cm 纸本设色 2012年

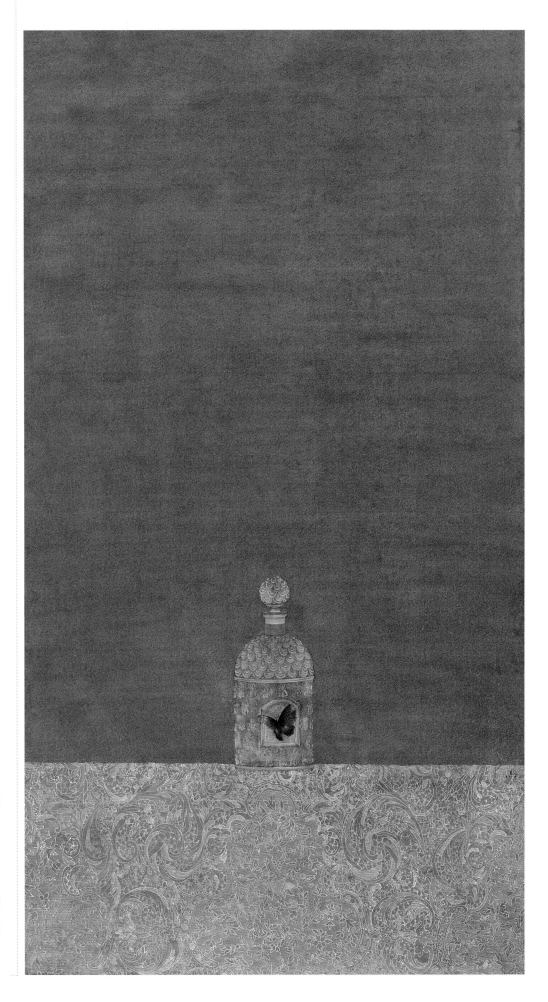

一 叹息瓶　85 cm×48 cm　纸本设色　2012年

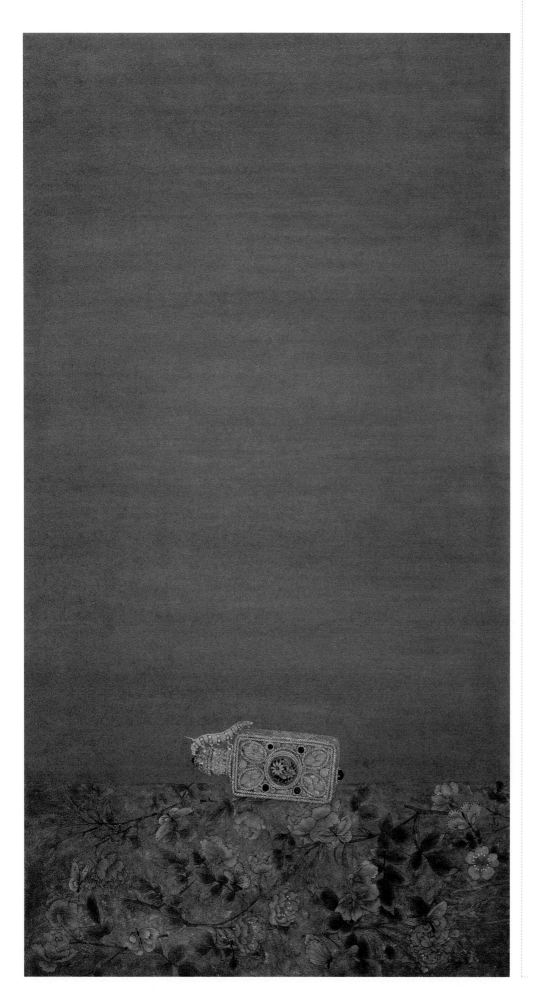

← 皇后的新装　89 cm×49 cm　纸本设色　2011年

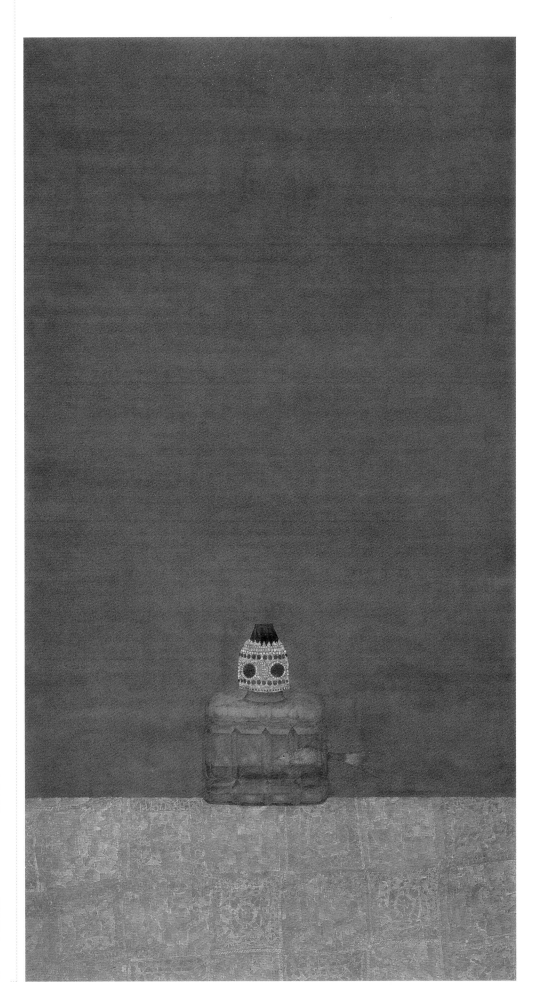

→ 安慰剂　89 cm×49 cm　纸本设色　2011年

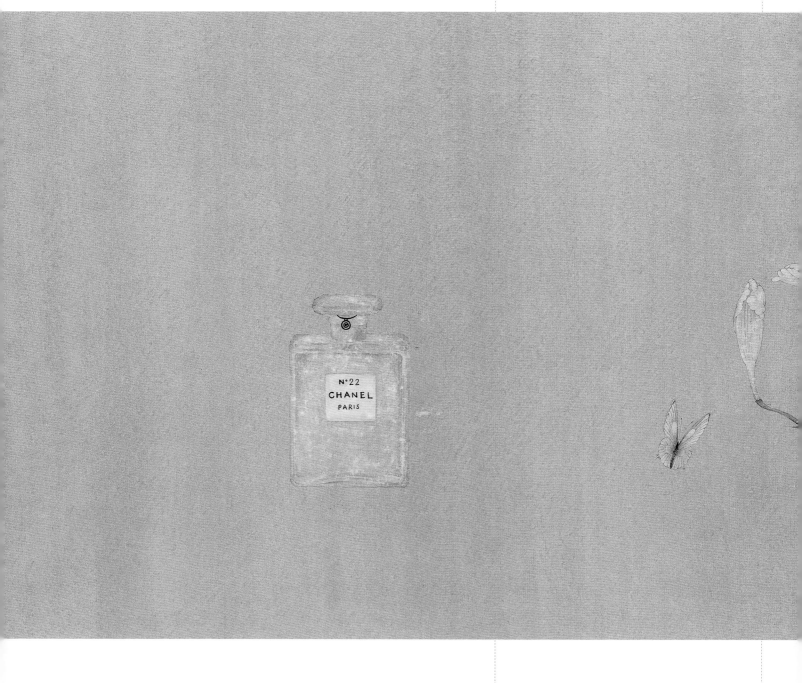

花事

　　山茶、玉兰、蔷薇、芍药，是《合欢》系列作品中的四种花，都是春花。过去的制香师将花花草草，甚至药材精研成末，或煎汁，或和拌，成线、丸、饼，为合香，取用时点燃，浴佛、拜月、宴友，可静心，亦可生情。

　　香水是另一种合香，前调、中调、尾调，各样草木精华集在一瓶中，随着时间缓缓散发出各自的精神。高茜选的这四种春花，既是制香用料，也适合案前观赏，它们被当作画案，托着窈窕香水瓶，托着交合的蜻蜓，像在桌布上连片盛开，一朵

↑ **22°**　36 cm×102 cm　纸本设色　2015年

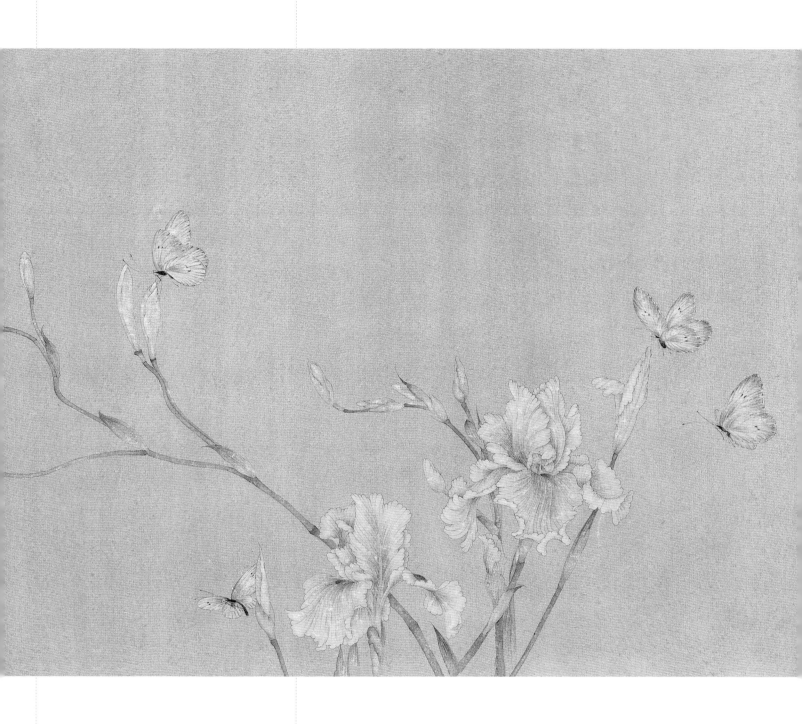

朵粉白素淡,却风姿绰约,了如画面锦绣,蔓生的枝叶,却悄悄地在隐处互探、勾连。

　　花与蝶,双生尤灵,花与蜻蜓,艳火一瞬。花本身,有性器象征意义,闭合时酝酿惊蛰,绽放后,招引风媒、水媒、虫媒,雄蕊得以传粉于花柱,花事蛊惑,在于自知,却不自主,在于意念感召。柳梦梅与杜丽娘,不是因感生爱吗。惊梦中,两人于太湖石边谈情时,十二花神在旁边翩翩起舞,唱着:"湖山畔,湖山畔,云蒸霞焕;雕栏外,雕栏外,红翻翠骈。惹下蜂愁蝶恋,三生锦绣般非因梦幻。一阵香风,送到林园。及时的,及时的,去游春,莫迟慢。怕罡风,怕罡风,吹得了花零乱,辜负了好春光,徒唤枉然……"(苏泓月)

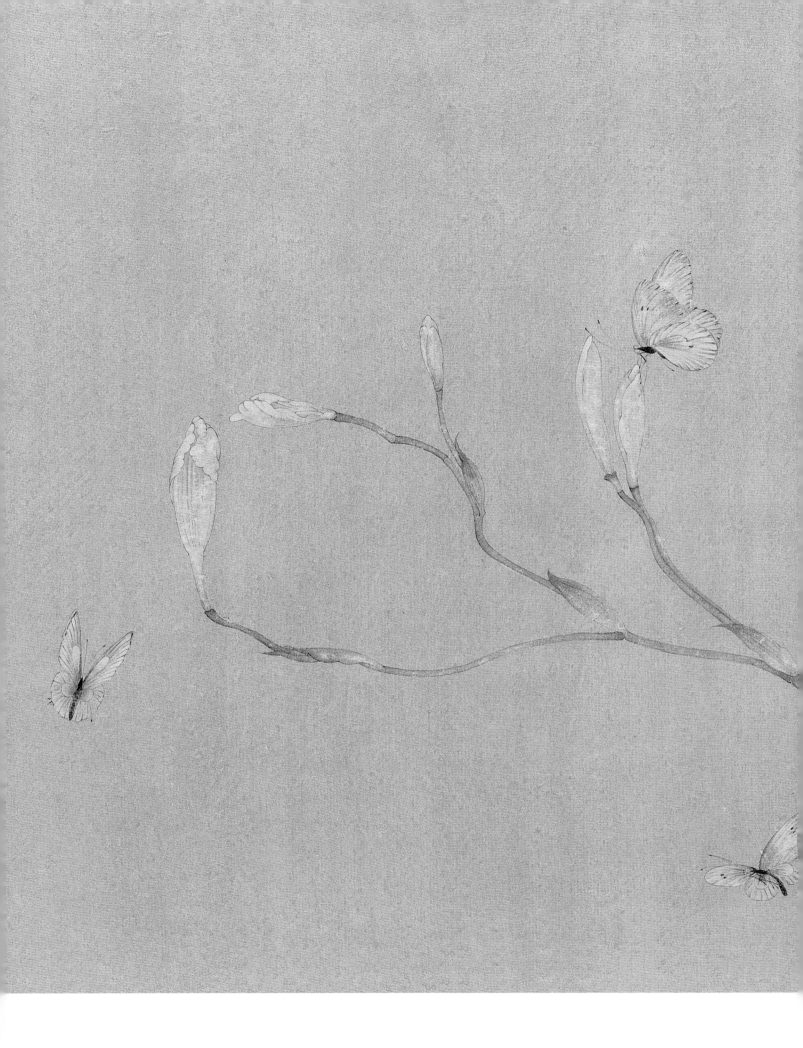

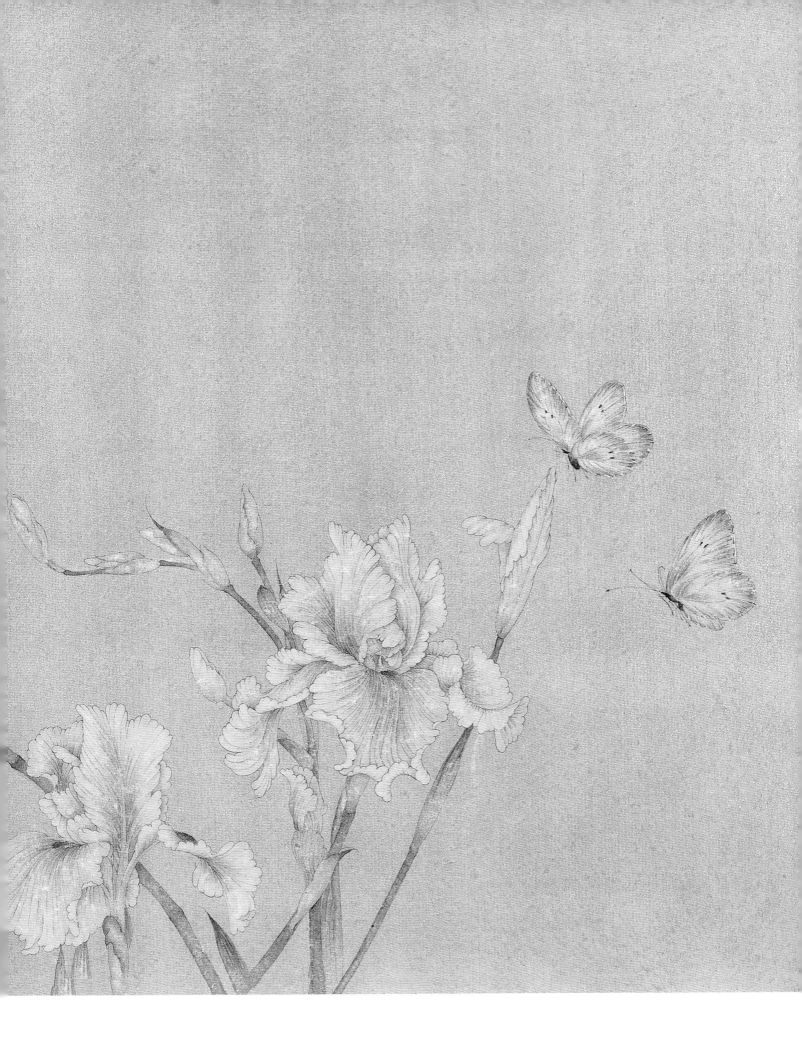

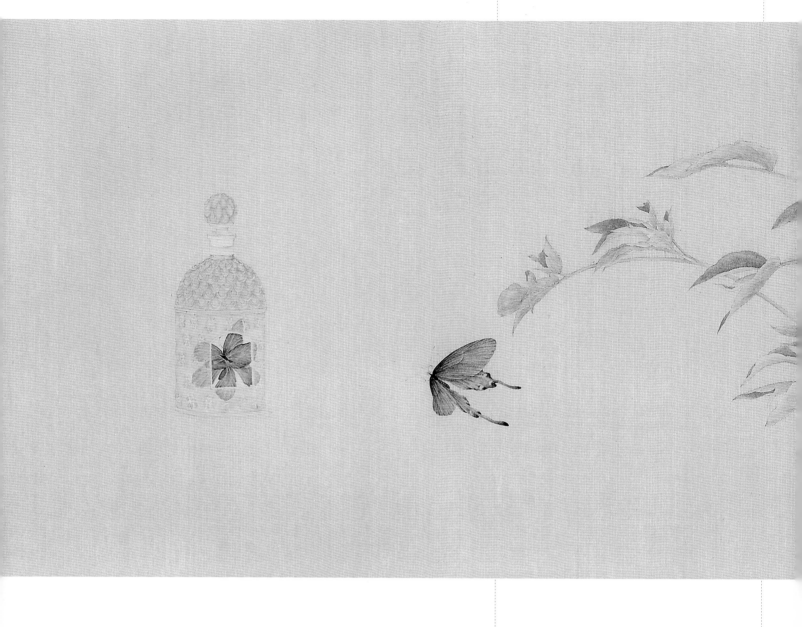

↑ 玉交枝之一　41 cm×131 cm　纸本设色　2015年

气味图像

　　我理解中的"图像"可能是一个比较抽象的概念，因为我觉得"图像"的涵盖范围不仅仅是我们视觉上看到的，还有嗅觉上的，甚至是听觉上的。比如，小时候母亲用的檀香皂，那种檀香味一直让我难以忘怀。

　　看过很多版本的《红楼梦》，闲暇时却还是会不断从书架上取出，攫取喜爱的片段再读，甚至我怀疑我整个人的思维体系都是"红楼模式"，不管是性格取向及待人处世的方式，还是对饮食的偏好，或者是衣饰的搭配，颜色的认识，都是从中获得。我习惯把一些记忆中的碎片记下来，一旦找到可以付诸形的物象时，就会成就新的作品。于是这些"碎片"在纸上、在笔尖逐渐被编织成一种"图像"。

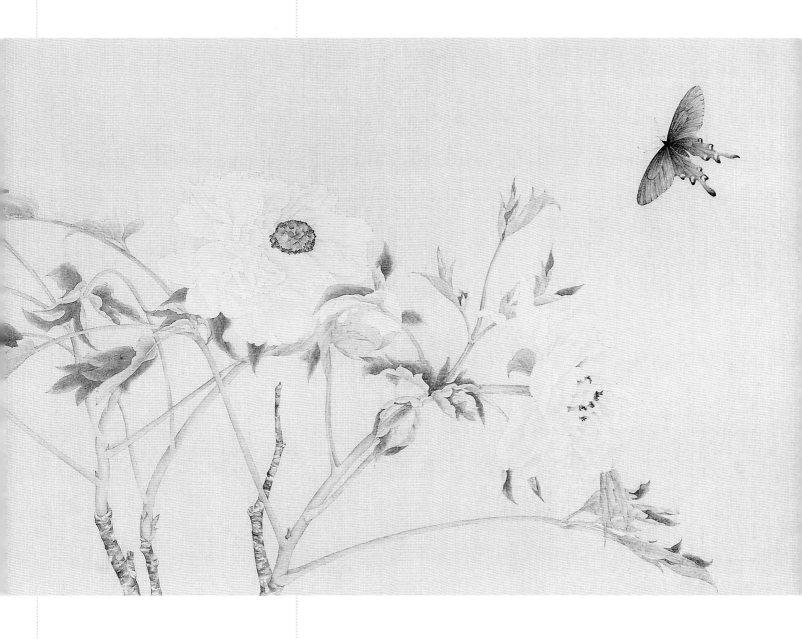

很多人在没有看过我的作品前，是无法联想那种画面中的并置和组合的，就像茶跟咖啡，似乎是相互背离的，不搭调的。现代与传统的界线并非泾渭分明，文化的脉络是一以贯之的，如果能够把握住文化的根基和精髓，技法也罢，所选择的意象也罢，在现代和传统上的划分都只是表面。将看似代表着传统和现代的不搭调的意象进行组合，表面上是将这二者进行抗衡对比，但其实是一种制衡，混融了二者的空间，倒是让它们各自的意蕴更加耐人寻味了。

为什么有的气味可以让人在心理上产生波动？我似乎是一个需要靠气味过活的人，路过栀子花丛一定不会忘记采撷一把养在盛满清水的碗中，因为这种芳香的气

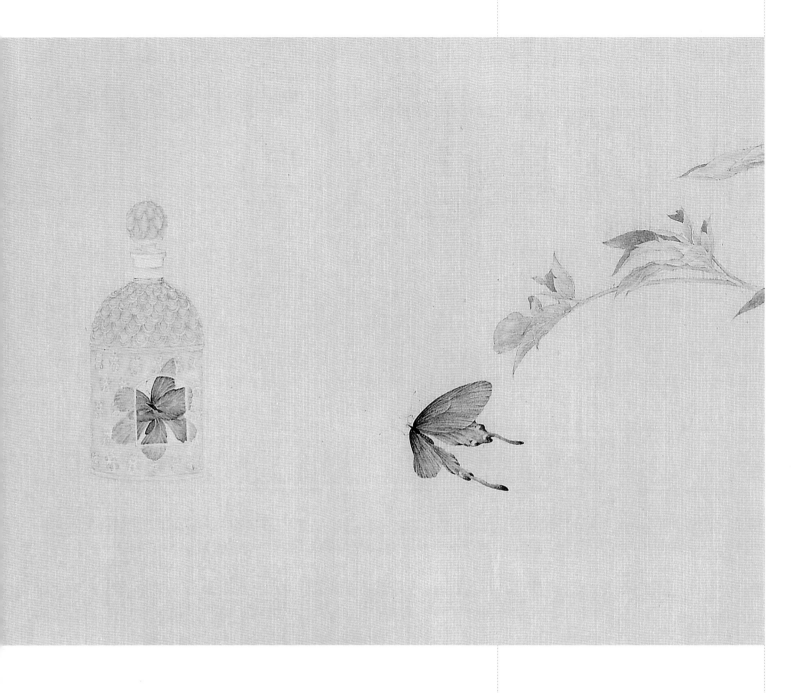

味会给我带来安宁和愉悦，慢慢地它们在记忆中形成一个个片段留存下来，当然，
这些气味交织了我的一些"记忆碎片"。在这些记忆碎片当中，其实我想体现的已
经不完全是图像。

　　时代的变迁，让我们更加轻易地得到图像和对图像进行拼贴。而我只是痴迷于
记忆碎片的拼接，那是意念上的衔接，这并不意味着我对造型有任何的懈怠，而是
更加执着地在自然图像的参照下经过自己的归纳来诠释对图像的理解。因为无论是
传统还是当代，都应该是无意识中流淌出来的，不是你想坚持传统或者强调当代就
能如愿以偿的。

↑ 玉交枝之一（局部）

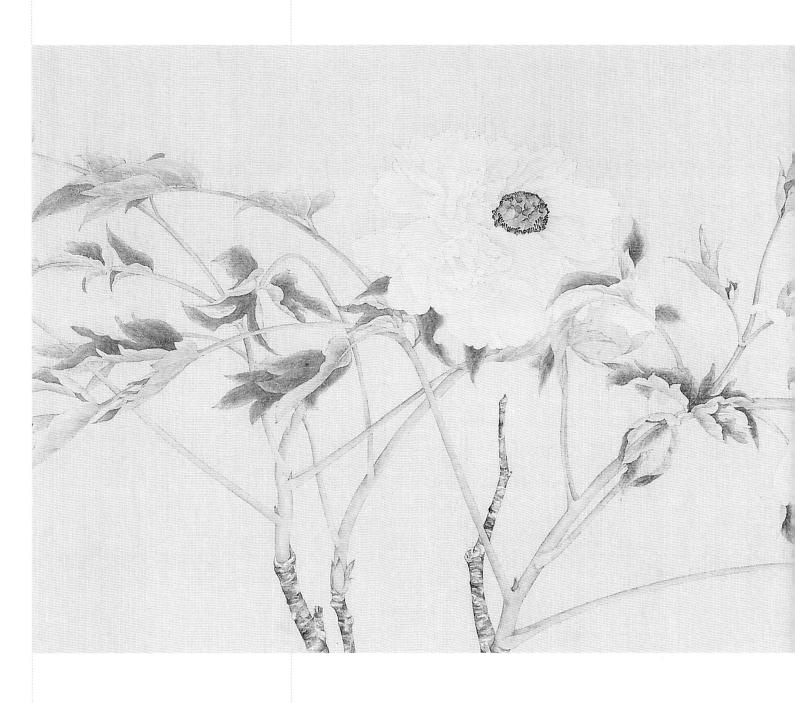

↑ **玉交枝之一**（局部）

我记得博尔赫斯有一首叫《业绩》的诗，里面描绘了一幅包蕴万千的缤纷图景：

夕阳西下，一代代人类尽去。没有开始的日子。……秩序井然的乐园。眼目数不清的黑暗。在黎明中走动的爱情之狼。词汇。六韵步诗。镜子。……庄周和梦见他的蝴蝶。岛屿上的金苹果。迷宫中迷幻的台阶。珀涅罗泊无限的织锦。斯多葛派循环的时间。……沙漠上浮云的形态。万花筒中的阿拉伯图案。每一次忏悔，每一滴眼泪。所有这一切均被塑造得完美、清晰，使我们后来者触手可及。

我希望我的画就像这首诗，似乎包蕴着很多深微幽细的东西，不可捉摸，但是又唾手可得，有待着每一位观者做出自己的解读，从中看到自己的影子。

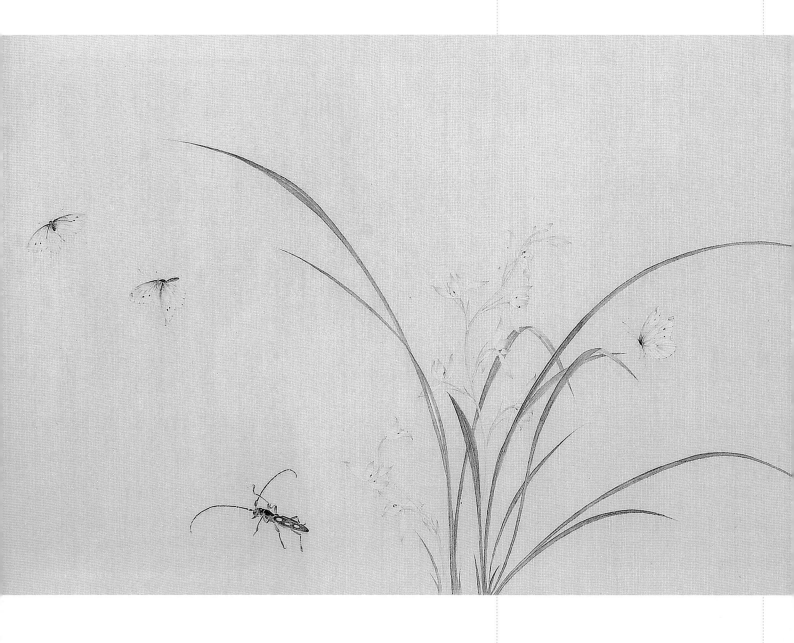

↑ **玉交枝之二**　41 cm×131 cm　纸本设色　2015年

色之包浆

　　每当创作之初，我都会事先设计好画面的主色调，很少会用到明度很高的颜色，间色用得比较多，就好像过滤掉一层一样。比如我们看到的经典古画都经过了岁月的洗礼，即便是最艳丽的色彩，随着光阴的推移，也已经火气尽褪，我们并不知道这些古画最初的颜色是什么样子，但它们现在呈现的样子，醇厚的朱红，深邃的靛蓝，温润的石绿，这应该就是色彩的"包浆"了。

　　古崎润一郎的《阴翳礼赞》里所说：中国有"手泽"一词，日本人用的是"习

臭"一语。就是长年累月，人手触摸，体脂沁入，温度带入。那么古代书画呈现给我们的色泽也正同此理，也就是我们所说的"包浆"。他也写道：中国人喜爱古色古香的东西，用器务必都要求有时代标记而又富于雅味。就算是锡制品，一旦到中国人手里，也会一律变得如朱砂般的深沉而厚重。

中国人偏爱高古玉，那是经过古老空气凝聚而成的石块，"温润莹洁，深奥幽邃，魅力无限"。它没有金刚石、蓝宝石的闪亮光辉，可中国人为什么那么偏爱呢？那是因为"一看到那浑厚蕴藉的肌理，就知道这是中国的玉石，想到悠久的中国文明的碎屑都积聚在这团浑厚的浊云之中，中国人酷好这样的色泽和物质……"

哪怕是水晶和琉璃，中国人制作的琉璃，比起一般玻璃来也更加近似于玉石或
玛瑙。那么这里所说的附着在玉石器物上的色泽和物质究竟是什么呢？它确实能令
人想起某个时代的光泽氤氲。

古崎润一郎提到中国纸和西洋纸。一看到中国纸和日本纸的肌理，就立刻感
到温馨舒畅。同样都是白，只是西洋纸有的是反光的情趣，中国纸和日本纸有的却
是柔和细密，"犹如初雪霏微，将光线含唅其中，手感柔软，折叠无声。就如同触
摸树叶，娴静而温润"。那些闪闪发光的东西让他心神不安。就好像西洋人用的餐
具，无论是银的、钢的，都会打磨得耀眼铮亮，而我们的器具有的也是银质，但并

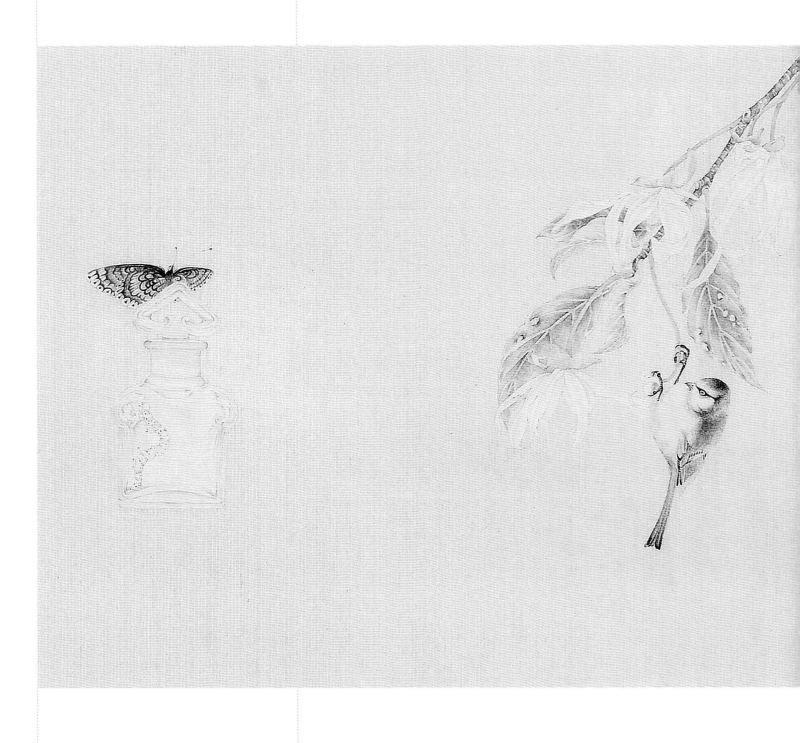

↑ **玉交枝之二**（局部）

不怎么研磨，崇尚喜爱的是"光亮消失、有时代感、变得沉滞黯淡的东西"。

关于"包浆"，在色彩方面我的另外一个理解是饱和。所谓的颜色饱和并不是颜色越厚越饱和，这种饱和是相对的。底色做得到位，可能罩上一两遍颜色马上就会饱和，反之就算反复加色也达不到想要的那个饱和度。

时间是一个巨大的因素，加上空气、水分、气味、风沙雨尘，甚至人的气息……这些诸多的附着物最后综合而成我们现在所见。所以有时，我们实在不知为何陈年的美酒入口就是那般温厚，画上的颜色却如何也画不到那份从容。

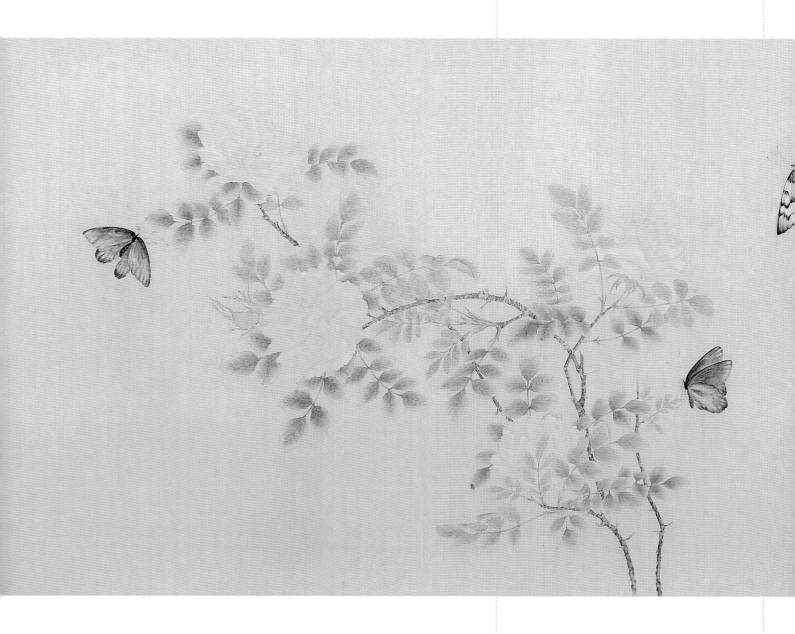

玉交枝之三　41 cm×131 cm　纸本设色　2015年

灰

　　首先，灰在古代文学中多指的是一种物质，类似于"尘"。曹操的"腾蛇乘雾，终为土灰"，这是灰烬。还有李商隐的"蜡炬成灰泪始干"，这是幻灭。但是，凡古人说到银，就神圣很多。比如银盘，指代月亮，"近看琼树笼银阙，远想瑶池带玉关"，这是宋人徐铉形容被雪笼罩的宫阙的诗句。银有价值，贵重，所以情绪上扬，然而银也是一种灰，是一种有光亮的灰。或许在古人的观念里，银和灰的起源不同，银又叫白金，和我们今天所说的白金不是一种东西。银又是冰雪的代名词，象征纯洁，和灰代表的情绪和价值不同。"面若银盆"和"面如死灰"就完全不是一种精神状态。

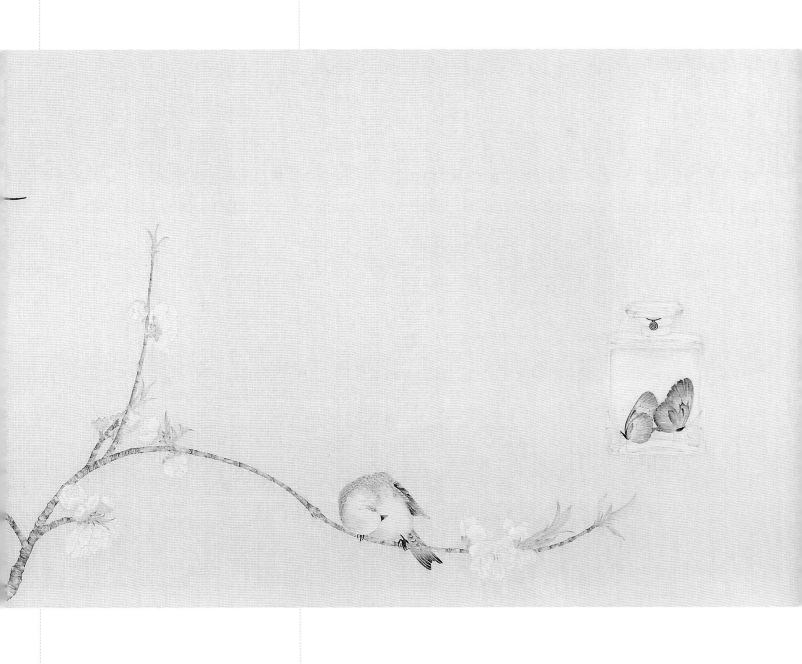

其次，黑加上白即成灰。将灰直接作为色彩词的，有唐代段成式《酉阳杂俎》中的"背上翅尾，微为灰色"，"灰鹤大如鹤，通身灰黪色"，这是宋代范成大描写的灰色，黪，浅青黑色。灰色，可以有倾向性，可以偏冷也可以偏暖，如苍艾色、青灰色、黑灰色；也可以代表一种质地，比如蝴蝶的翅膀，它本身就是一种灰色，是一种有粉尘质感的灰，和淡墨的"灰"不同，它不透明，有厚度。白和黑相加会出现灰，淡墨是不是也可以认作是一种灰？我们在"墨分五色"里可以找到"灰"。

尽管"灰"在古代中国不受推崇，但仍然可以找到。《红楼梦》第六回里，"石青刻丝灰鼠披风，大红洋绉银鼠皮裙"，灰鼠是一种灰色的动物，它的皮毛是一种很美丽的灰色，似乎只有这里，灰色才有一点贵重。

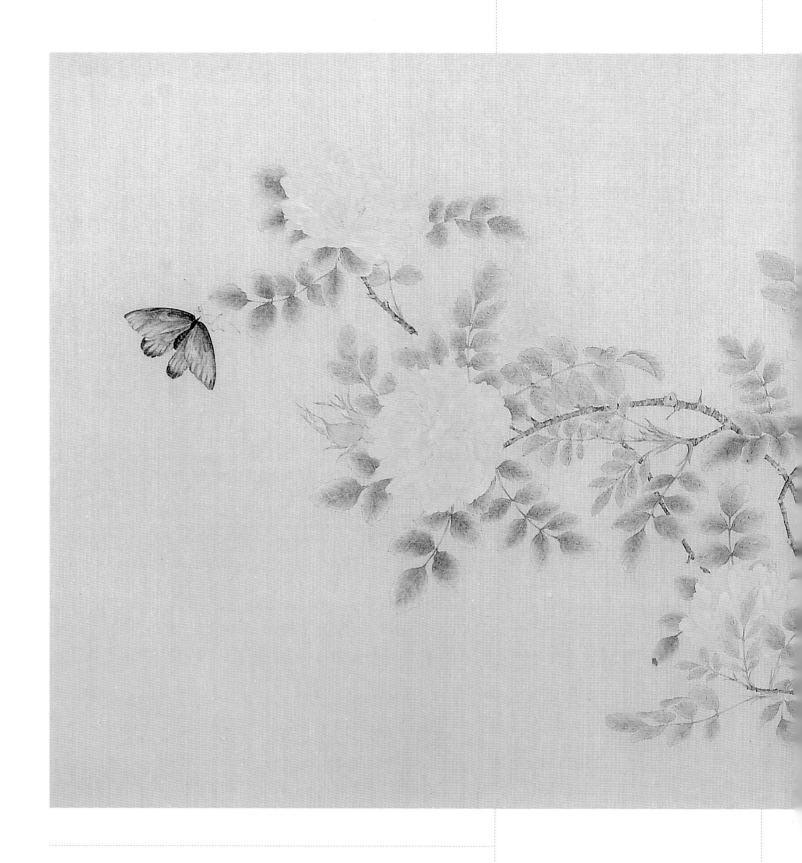

↑ **玉交枝之三**（局部）

灰色到了近现代因受到西洋的影响，所指的语意象征才有所转变。到现在，灰色已经变成了宠儿，比如时装里的灰色是中性色，时髦；还有"高级灰"，这里强调灰的高雅；最近还流行"奶奶灰"，这凸显的是灰色的沉稳和高贵。在西方绘画里从来就不吝用灰色，比如莫兰迪的画，只有几个瓶子，几种白和灰，但它们的世界很丰富。他的画中多为各种不同的灰，统一在一个色调里，偶尔有一两处比较跳跃的颜色，但也协调在画面的颜色中。

其三，黑白灰中的"灰"，这里说的是一种度，是一个中间节奏。灰降低了明度，以墨色来调彩色，或是用对比色相调，或在颜色中加上石青、石绿或白粉，使其不那么鲜亮，所谓去火气，使画面沉郁深厚，应该都是灰色起作用的表现。当把一张彩色照片转换成黑白照片的时候，你突然发现画面里只有黑白灰三个色调了，而其中诸多颜色各自归类，有的到黑调子里，有的到白调子里，而有的到灰调子里了。

空色

我觉得绘画是有气场的，如果你真的有一种古典的底蕴，你的画就会有古典的
意境。所以，画什么与意境无关，关键是你意图表现的情绪和感觉是什么样的。我
想体现的是一个现代人的古典情怀，选择以这些东西入画，也是一种试图将新的生

↑ **独角戏之一**　44 cm×85 cm　纸本设色　2004年

命力输送到作品里的方式，是一种现实的对位。而我一直在寻找一种图式，一种可以自由、无所拘束地表达我的所思所想的载体，使我不会被所谓的题材所限制。一直到创作《两面性》的时期，这个图式似乎才明朗起来。

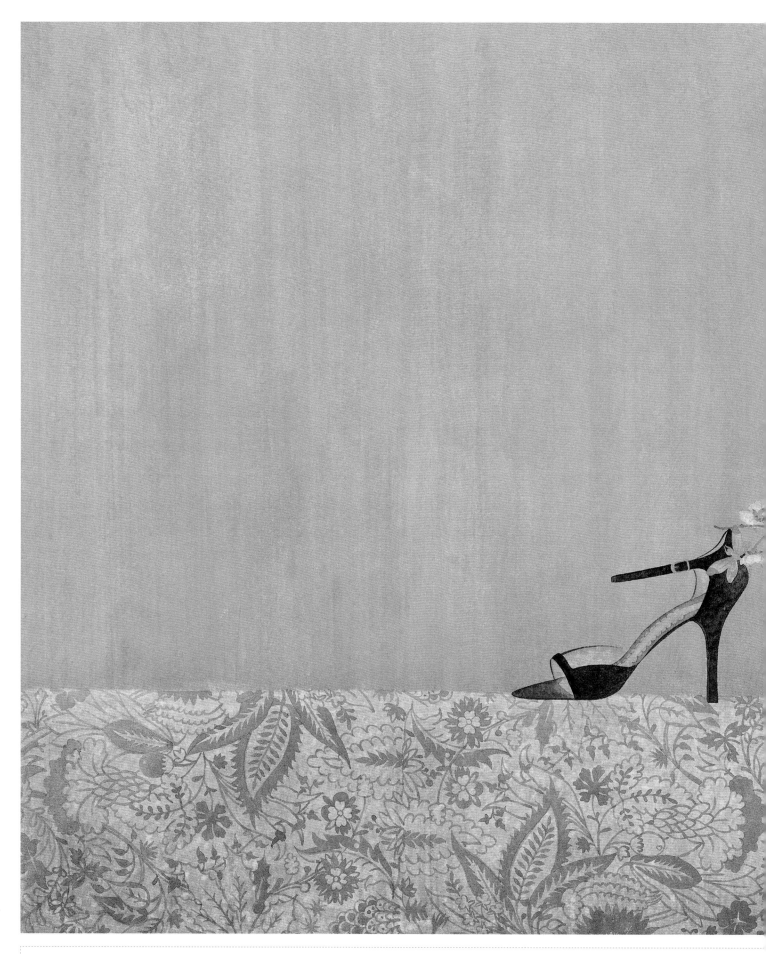

↑ **若屐若梨** 65 cm×109 cm 纸本设色 2006年

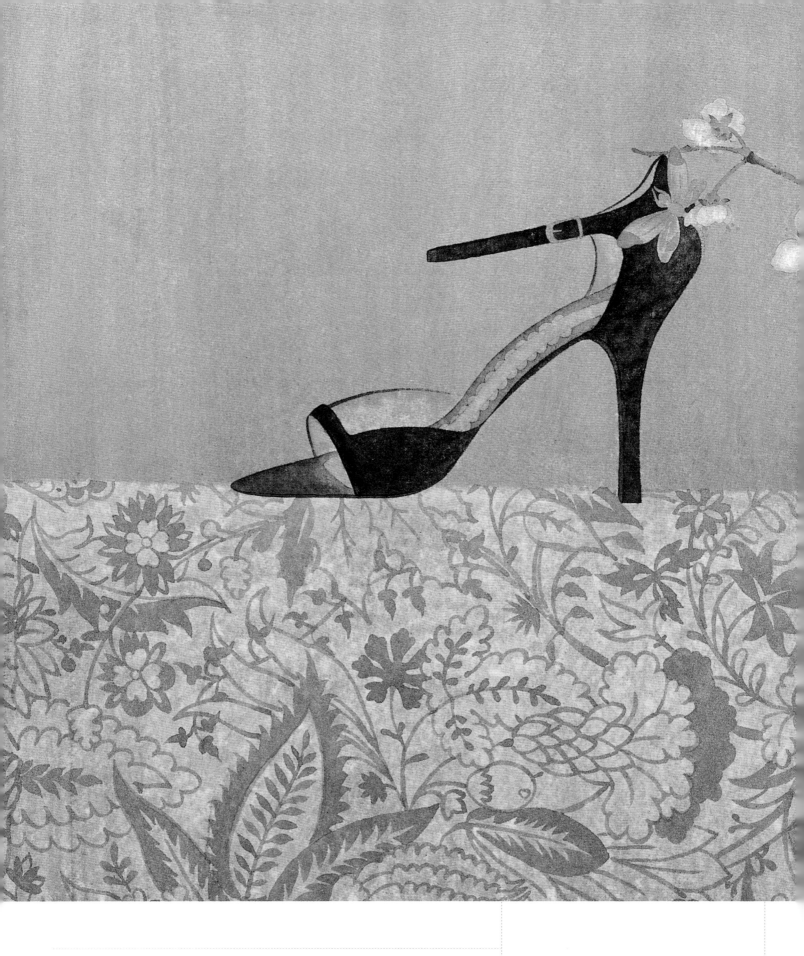

　　李渔赞梨花："雪为天上之雪，梨花乃人间之雪；雪之所少者香，而梨花兼擅其美。"梨花是特别具有古意的物象，高洁优雅，它浑身浸染着中国文化的精华，看着它五脏六腑都畅快无比。高跟鞋是时尚的产物，很显然是极女性化的物象。梨花轻轻依靠在高跟鞋上，显然，它们是一种依存的关系。这只是比较表面的意思。

将这二者进行这样的组合，会产生一种奇妙的视觉反映和一系列的心理活动。它们之间似乎有着某种关联，但又各有各的归属。这种"若即若离"的感觉，其实是世间万事关系的一种象征。

↑ **若屐若梨**（局部）

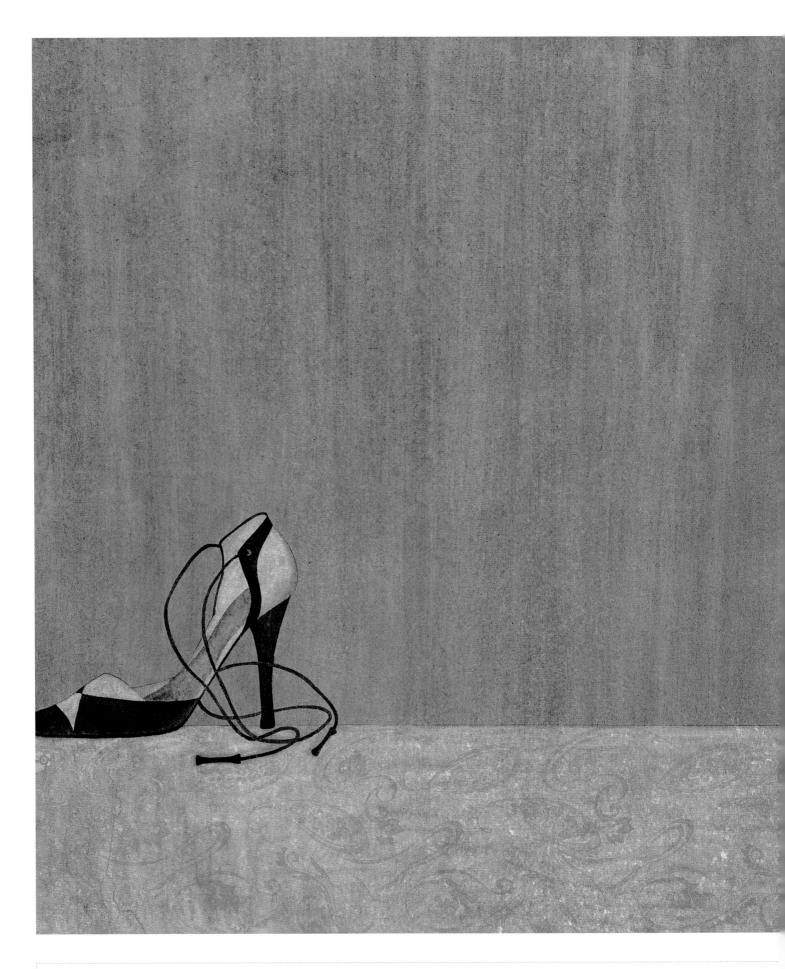

↑ **独角戏之二**　50.5 cm×91 cm　纸本设色　2004年

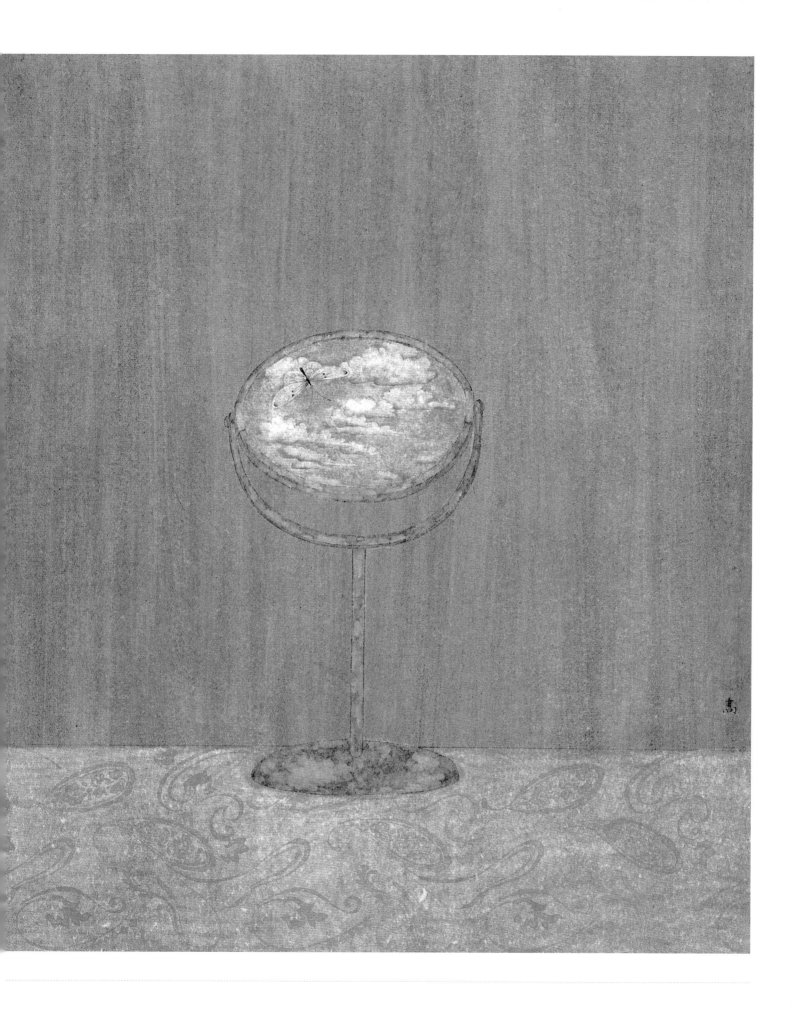

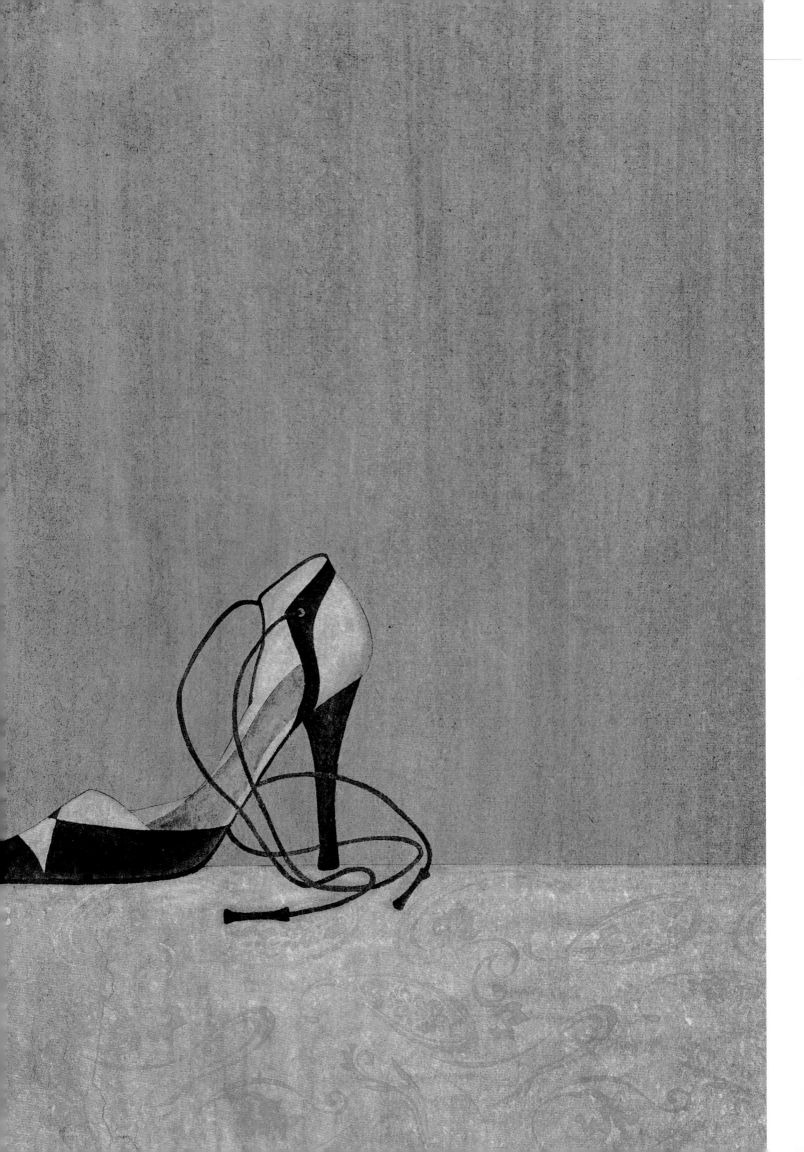

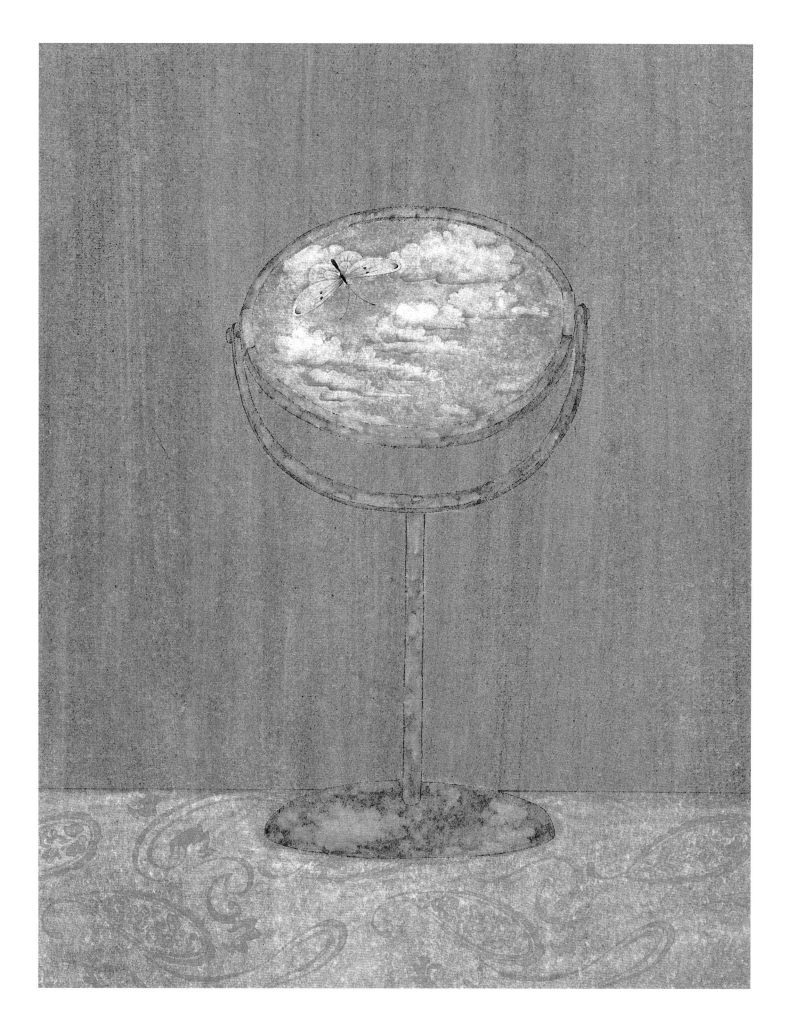

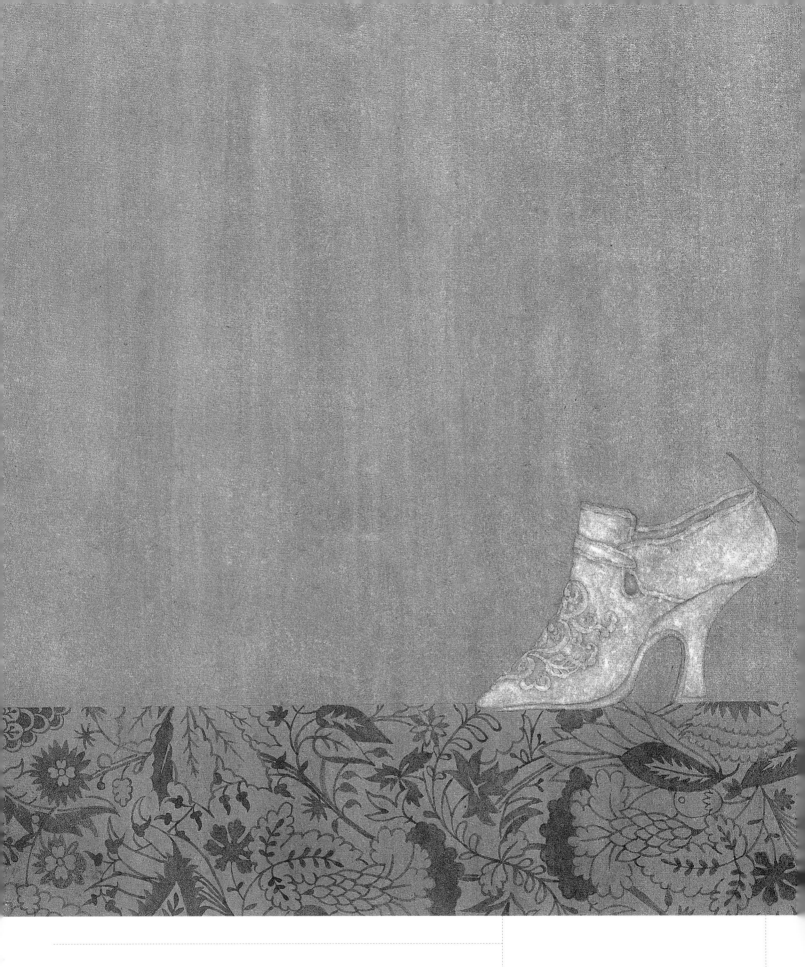

从我创作的初衷而言，高跟鞋和梨花这二者的表象背后是有特别的意指的。这二者的排列和架构暗喻着传统和当代之间"若即若离"的关系。一个民族的传统文化是一个民族生存的根基，是这个民族的核心价值。虽然，因为时代的演进，很多传统的东西都已经被遮蔽，特别是一些实用层面的，比如现代的人几乎不可能穿着汉服在大街上踱步，也不会再用司南进行指南，但传统文化的根基却是注定延续和

↑ **独角戏之三**　49.5 cm×92.5 cm　纸本设色　2004年

澎湃在每一个中华民族的子孙的血液中的。而人们对传统和现代的崇拜、排斥、接纳、对抗在某些程度上都是懵懵懂懂、模模糊糊的，它们是处于一种"若即若离"的关联之中的。所以，传统与当代之间的关系，似乎是相对的，但又是相互依存的。没有传统的根基，任何一个民族都会是无根的浮萍，当代性的属性也会变得模糊。

← 如梦令　39 cm×66 cm　纸本设色　2015年

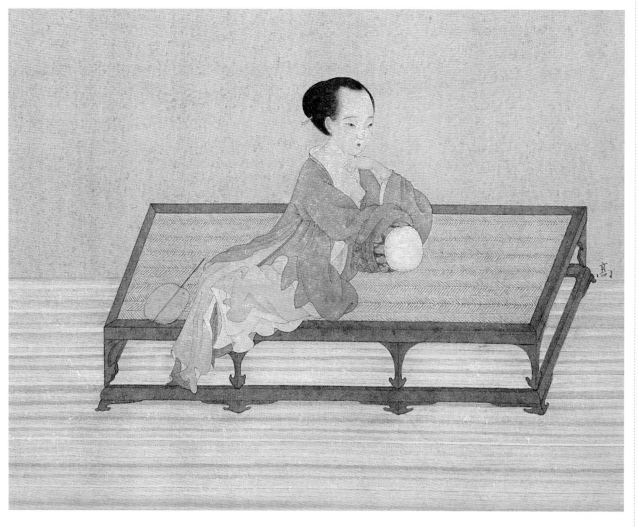

←
如梦令（局部）

←
如梦令（素描稿）

↑ **思无邪** 32 cm×85.5 cm 纸本设色 2007年

思无邪（希白刻竹）

　　大约1999年至2000年之间，我的创作开始以静物为主，那时候配以带花纹或
条纹的桌面。那个阶段还在探索和寻找自己想要的方式，花纹图案能丰富画面。后
来我更加重视画面的构成和画外传达的寓意，于是画面的花纹图案逐渐演变成自己
情绪的输出。后来一位留青竹刻非遗传人希白把我的作品《思无邪》用留青竹刻的
形式刻于竹板上，他也突破了自己，苦心钻研了半年，把几层蕾丝也刻了出来。他
说，刻完《思无邪》让他也走进了另一个世界。

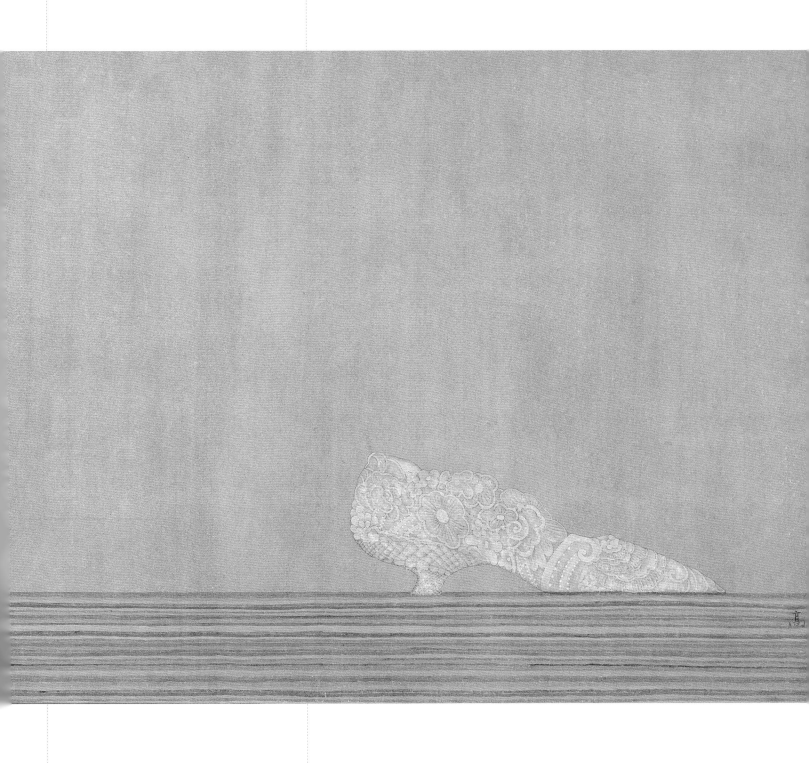

思无邪（希白刻竹）（局部）

思无邪，语出《论语》，原是《诗经》中的一句诗："思无邪，思与斯徂。""思"在此篇本是无意的语音词，孔子在此借用为"思想"解。

在文学创作理论上，"思无邪"被孔子用来强调作者的态度和创作动机。程伊川说："思无邪者，诚也。"也就是说要"修辞立其诚"，要求表现真性情，也就是诗人要有真性情，也就是"乐而不淫，哀而不伤"。

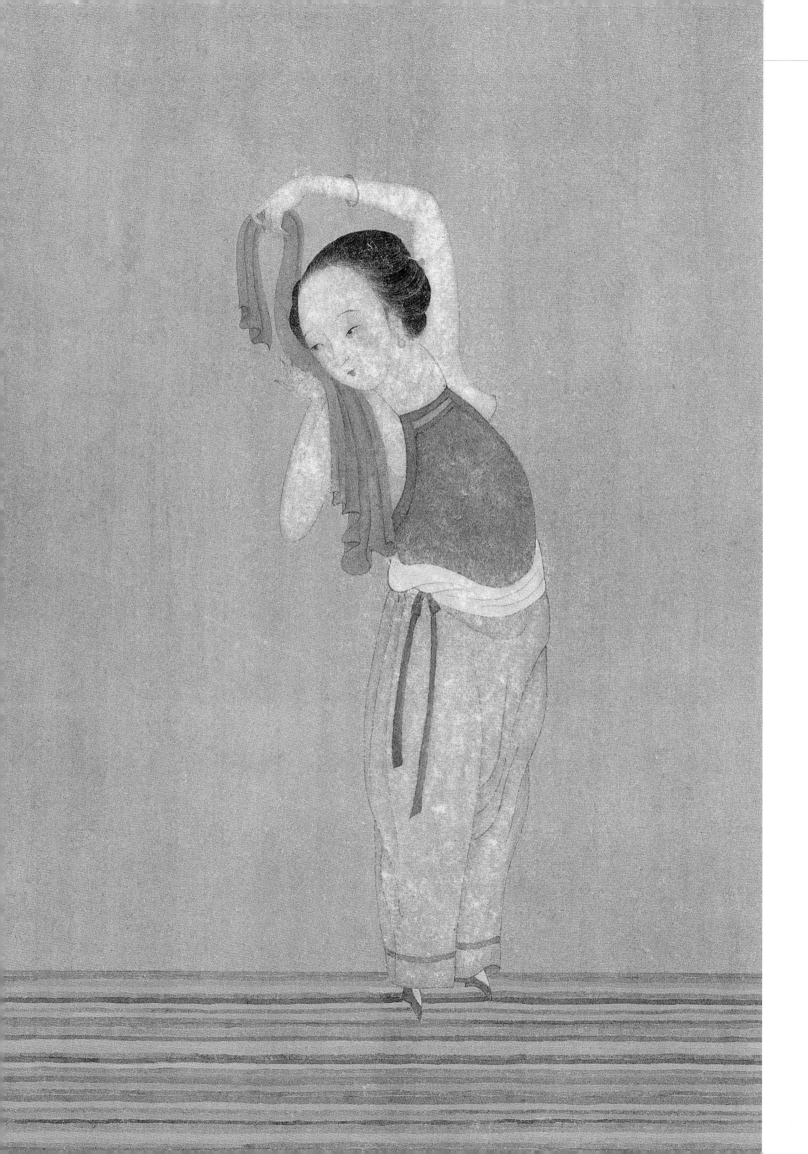

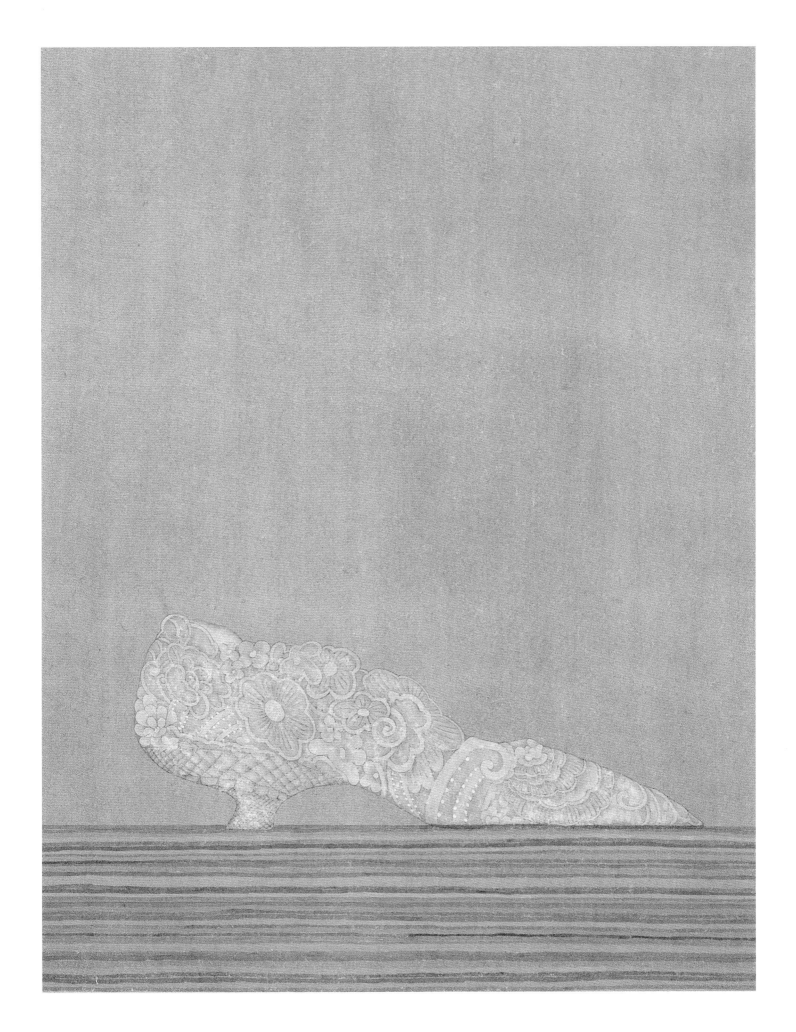

↑ **养生主**　32 cm×85.5 cm　纸本设色　2007年

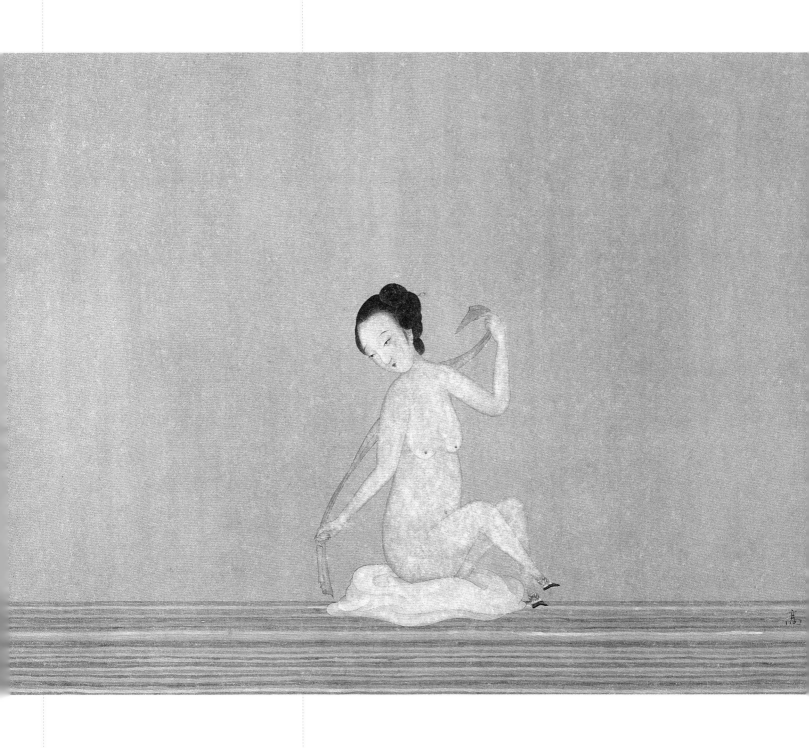

养生主，意思就是养生的要领。庄子认为，养生之道重在顺应自然，忘却情感，不为外物所滞。庄子思想的中心，一是无所依凭自由自在，一是反对人为顺其自然，字里行间虽是在谈论养生，但实际上是在体现作者的哲学思想和生活旨趣。

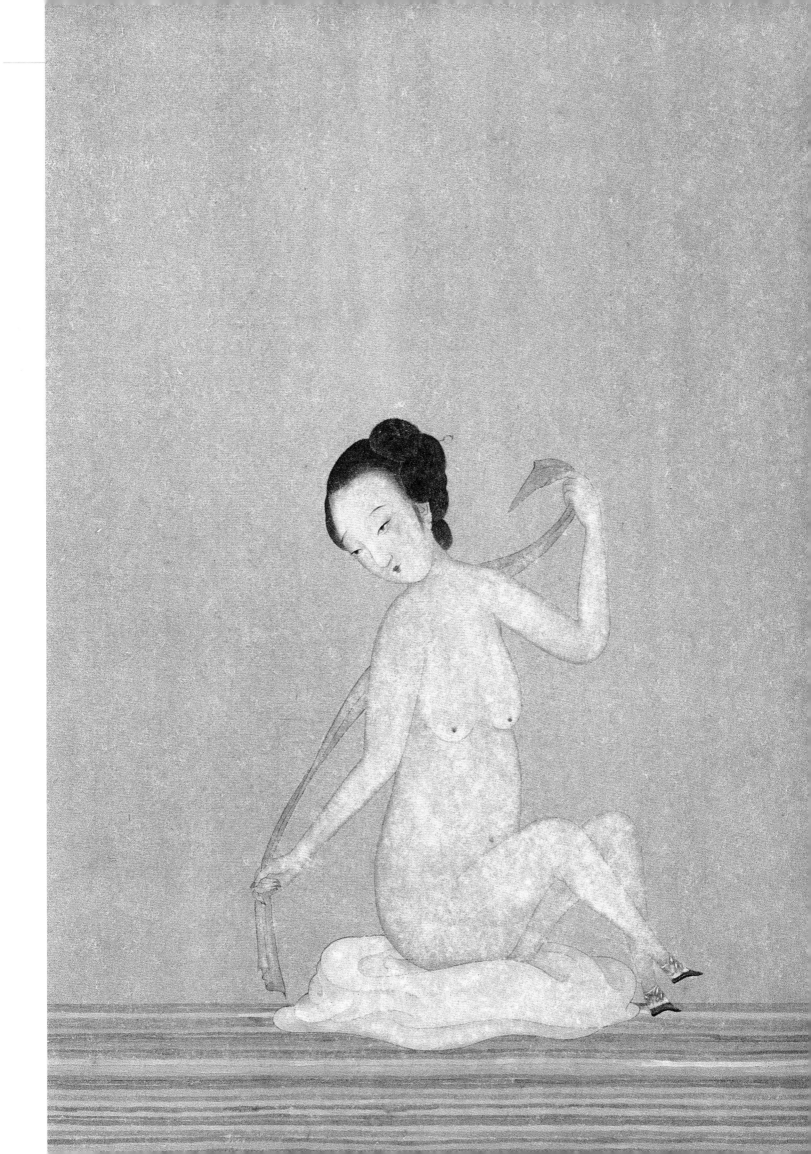

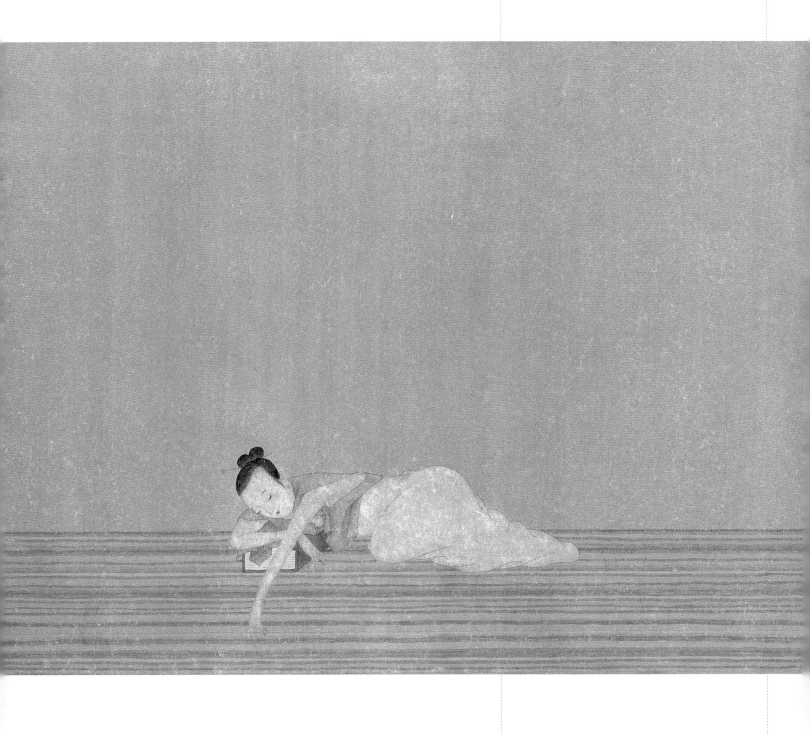

子不语，出自《论语》，原文是："子不语怪力乱神。"亦即"孔子不说话了，惟恐用力分散影响集中精神。"《论语》中多有记载说话人动作表情语句的例证，"子不语"就是其中之一。当孔子与子路谈论学而不厌的治学精神时，沉思不语，以"子不语"概括，并非特例。

↑ **子不语** 32 cm×85.5 cm 纸本设色 2007年

作品《思无邪》中有一只蕾丝的西式鞋，有"谐音"意趣在里面。而《养生主》《子不语》也都借助当代物象体悟着庄子和孔子的本意。这三幅作品是传统文本和现代静物的一次有趣的对接，也是一次把人物当作静物来处理的体验。

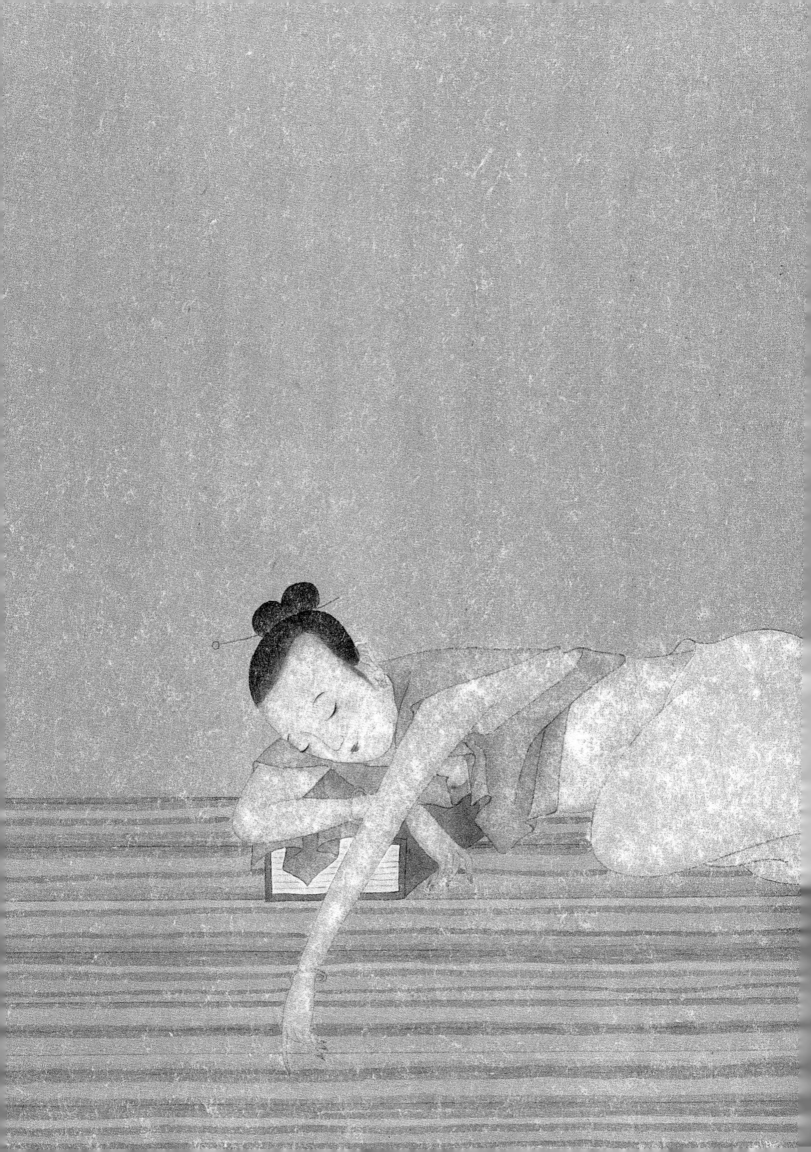

游观

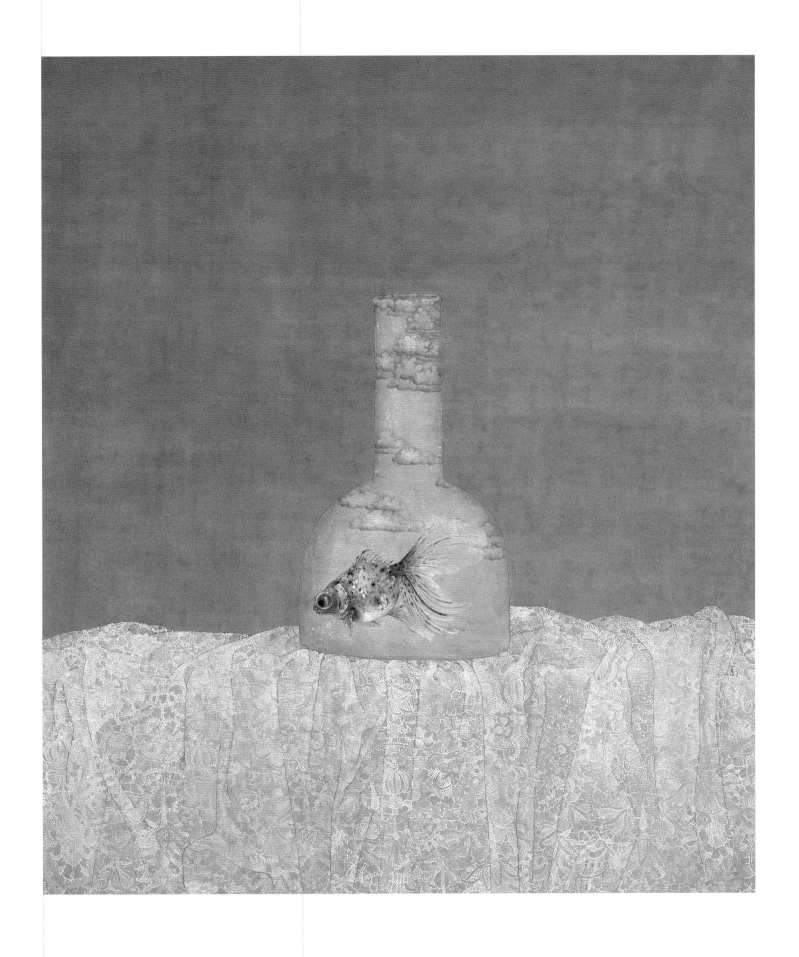

↑ 忧郁症　62 cm×56 cm　纸本设色　2007年

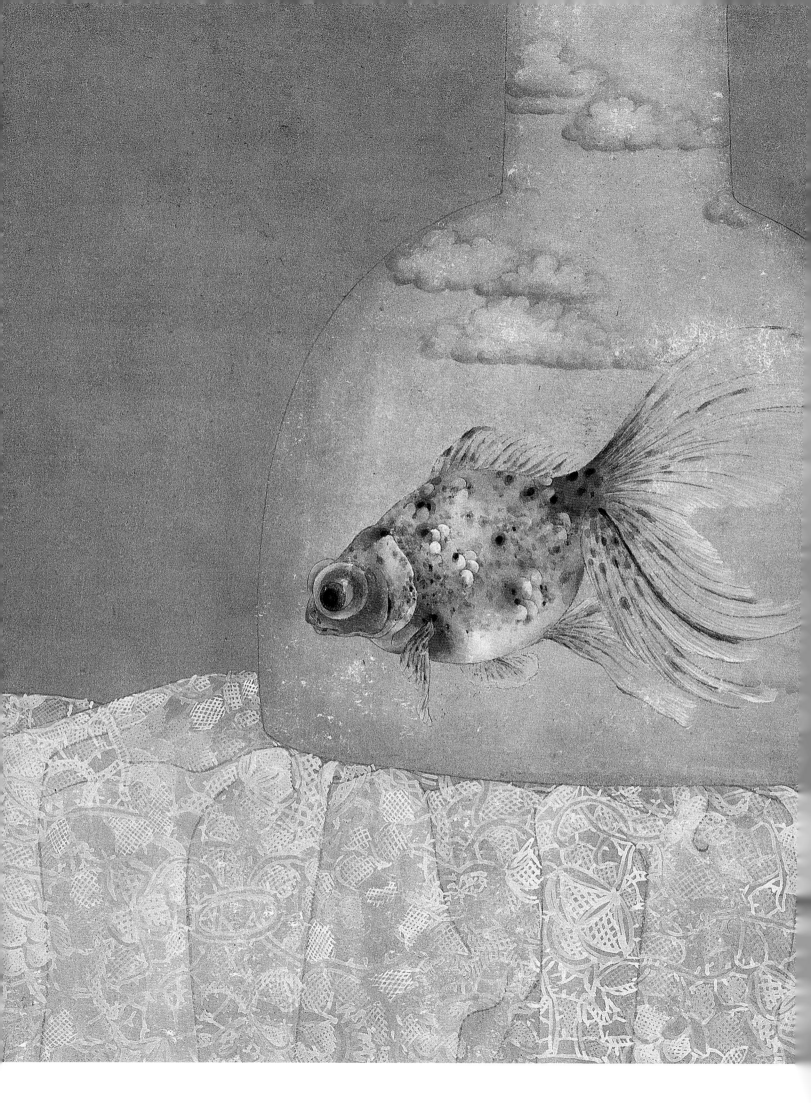

关于画面的色调，我认为这是在创作之前就要设计和构思好的。这样就可以根据构思来决定你使用什么纸或绢和线条的浓淡深浅等。中国画的颜色体系和西方绘画不同，中国工笔画的颜色是靠叠加而成，它不是一蹴而就，最初始的颜色和最后显现的颜色可能大相径庭。比如我们要染一块朱红色，我们可能第一遍是墨，之后可能是花青或者胭脂，而花青和胭脂的分量多少又决定这块朱红色的冷暖程度。再之后是上朱砂和朱磦，甚至赭石。最后你可能还需要上一遍石绿。所以，中国画颜色看上去颜色种类不多，但这种搭配可反复叠加，还有就是叠加的次数和深浅浓度，从而形成的颜色种类可以说是千变万化，难以计数的。另外，我觉得艺术是发散性的思维，构思和预先设想必不可少，但我经常在画面铺陈的过程中能不断地找到灵感和发现好颜色。那种在颜色中寻找颜色的过程是极其美妙的。也许，绘画的乐趣就在其中。

←
想飞的鱼　54 cm×65 cm　纸本设色　2006年

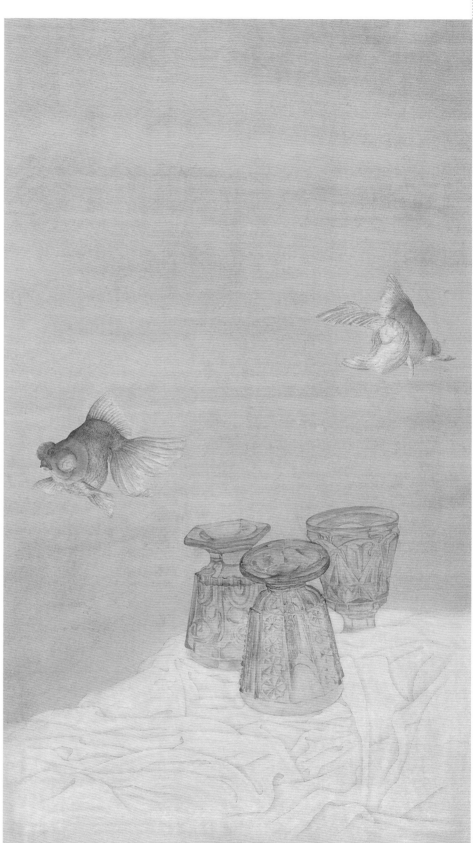

↑ **游走的记忆**（步骤图）

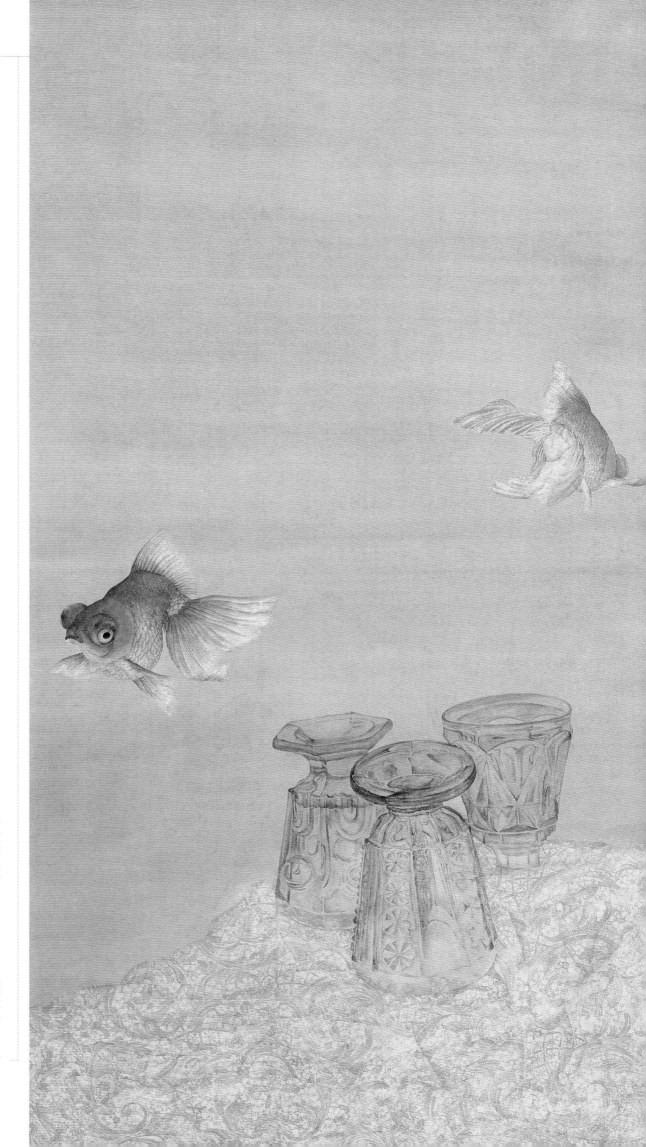

游走的记忆　78.56 cm×44 cm　纸本设色　2010年

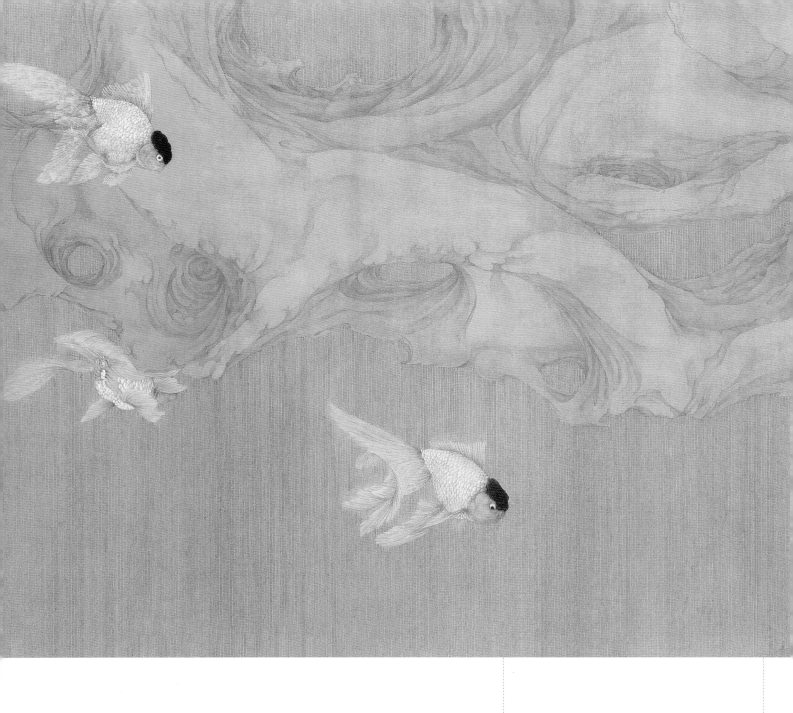

　　我选择画了几尾金鱼游走在山石之中。山石嶙峋，似乎平静又似有波澜。我常梦想自己能像鱼儿一样在各种心境的缝隙里自由游走，我是想通过一种内心的回避来达到对紧张情绪的瓦解。这种平衡有点类似"人看花，花看人。人看花，人到花里去；花看人，花到人里来"的那种感觉。内心的不平和会导致画面

↑ **游于艺**　51.6 cm×138.8 cm　纸本设色　2015年

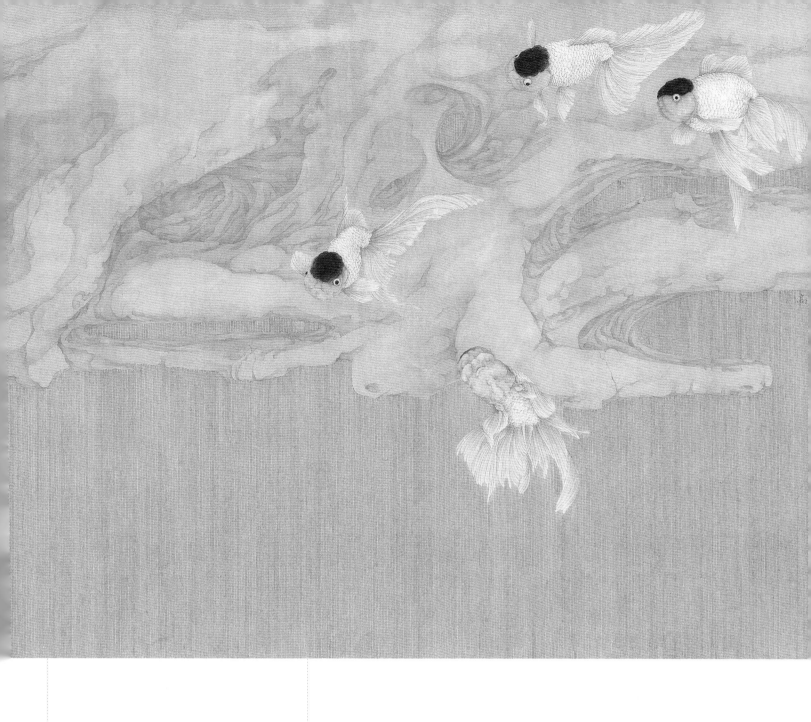

充满了躁动的因素，非理性情绪的四溢也会破坏艺术语言的准确度。画中表达的或许是一段呓语，或许是一个短剧，单纯中呈现复杂性；简单却不空洞，是一种意境。我希望，我的作品是"厚"的，是一个丰富的世界，能让很多有意识的、无意识的东西静静地流淌出来。

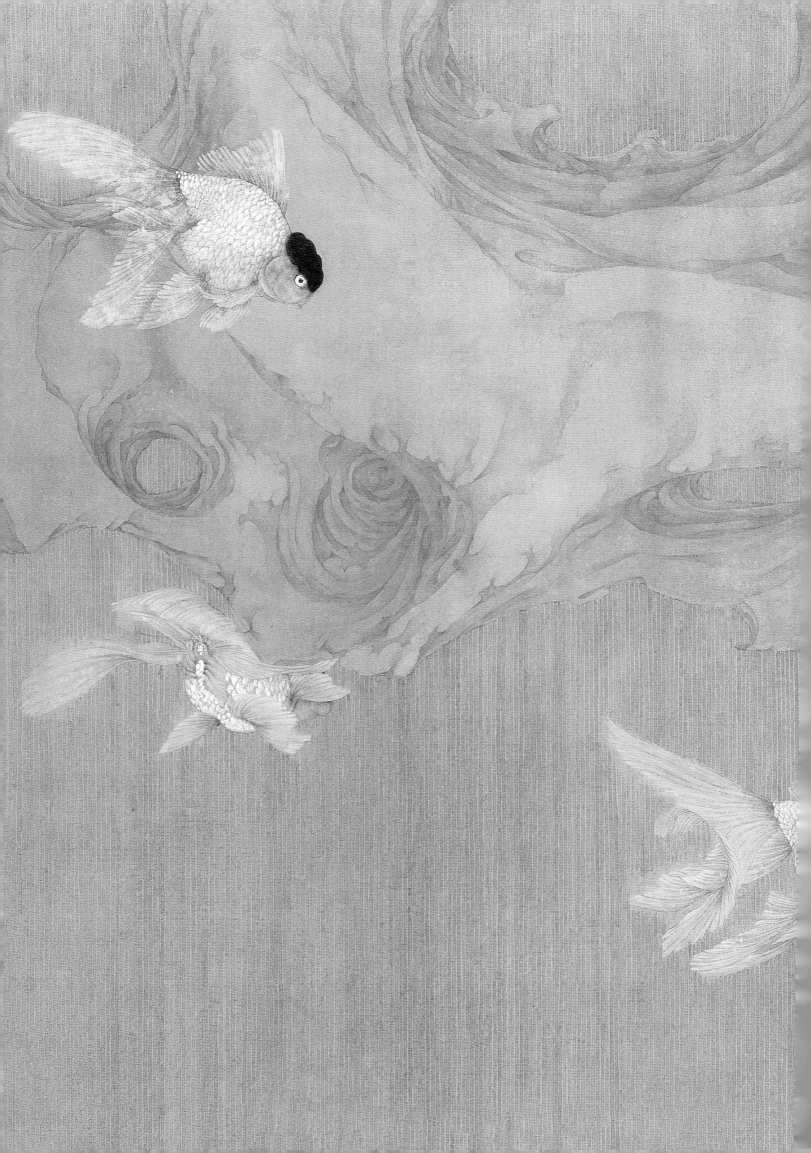

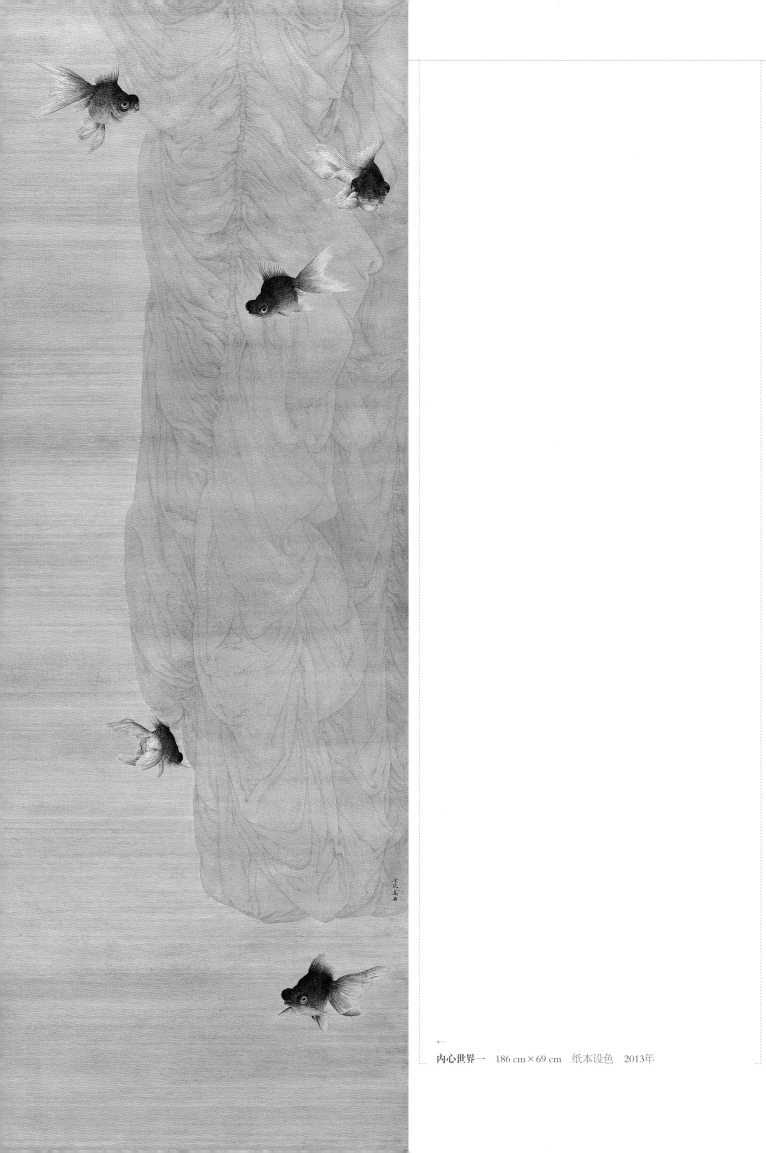

内心世界一 186 cm×69 cm 纸本设色 2013年

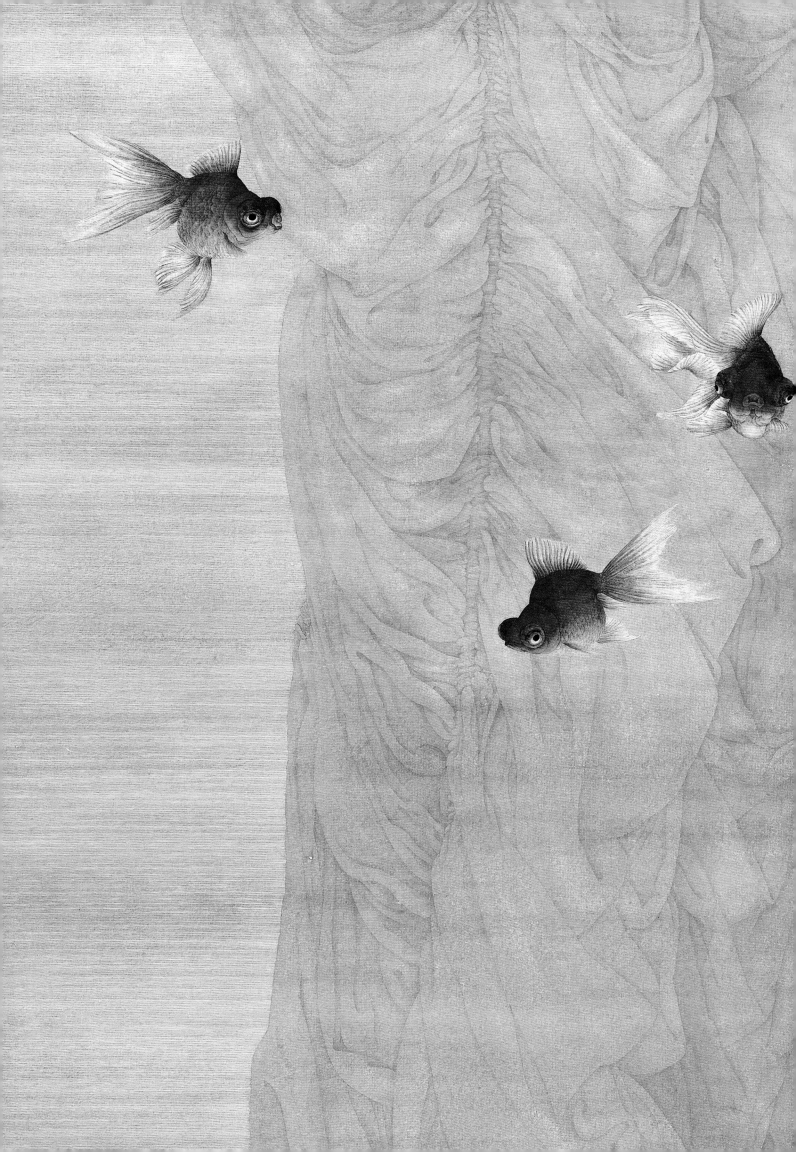

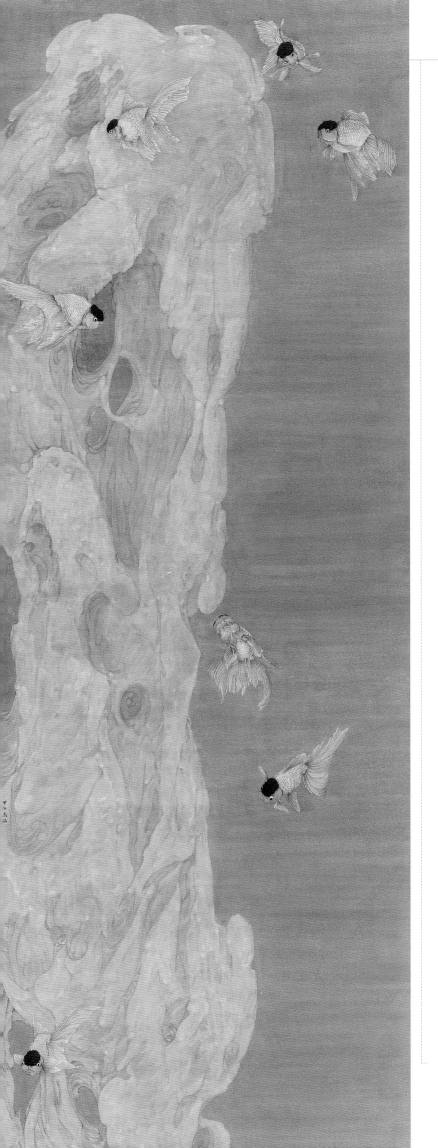

内心世界二　186 cm×69 cm　纸本设色　2014年

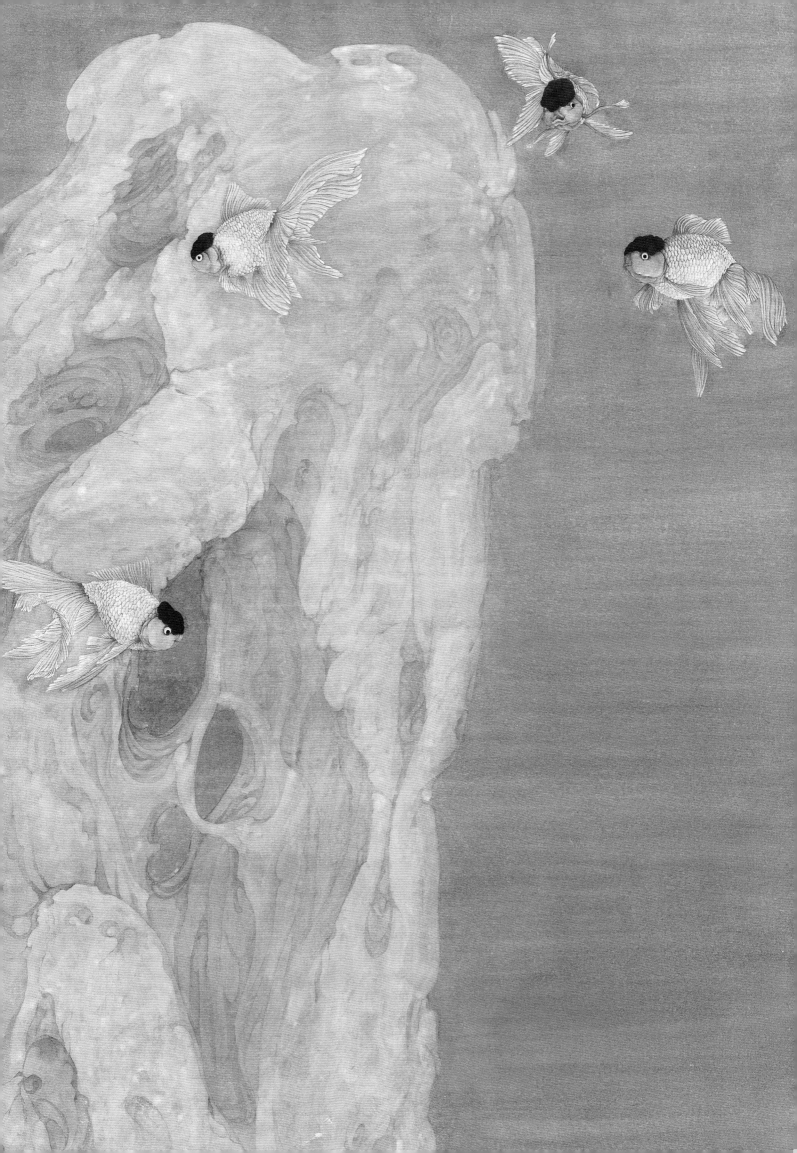

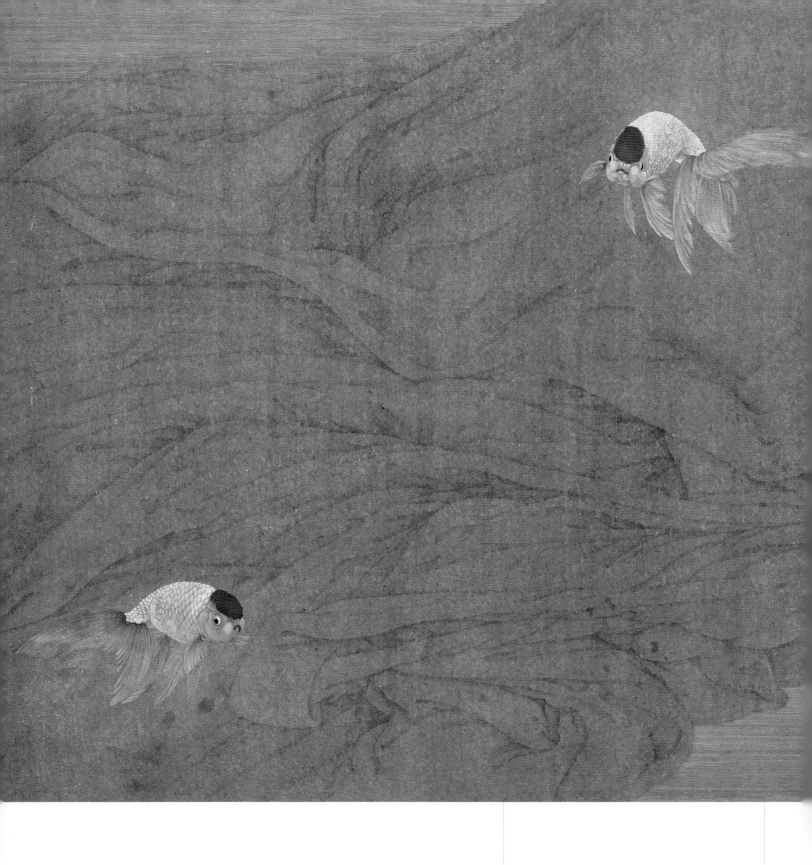

　　传统的工笔画，往往关注于描摹一处景、一枝花、一只鸟这样的一个定格的自然状态，就像一个截屏，所以传统工笔画中，花是盛放的，鸟是伫立枝头的，鱼永远游得很优雅。一般都是用精致细腻的笔法描摹这些世间景物的常态。关注自然常态，描写惟妙惟肖，可能是传统工笔画最关注的焦点。也因为如此，传统的工笔画

↑ **溺之鱼**　60 cm×130 cm　纸本设色　2012年

一般很少会具有文学叙述性和情节感。但是我并不想局限在此。我的画面是"有内容"的。所谓内容，即包蕴着一种情节。那些花、鸟、鱼、虫也罢，镜子、杯盏、高跟鞋也罢，都不处于自然的静态中，而是"活"的，鱼竟然会飞，蝴蝶竟在灯泡中。这些非自然的状态，令人匪夷所思，但也因此引人遐想，遐想它们的前世今生，更遐想其背后的意蕴。我是想把观者从现实的物象引至超现实的层面去思索。

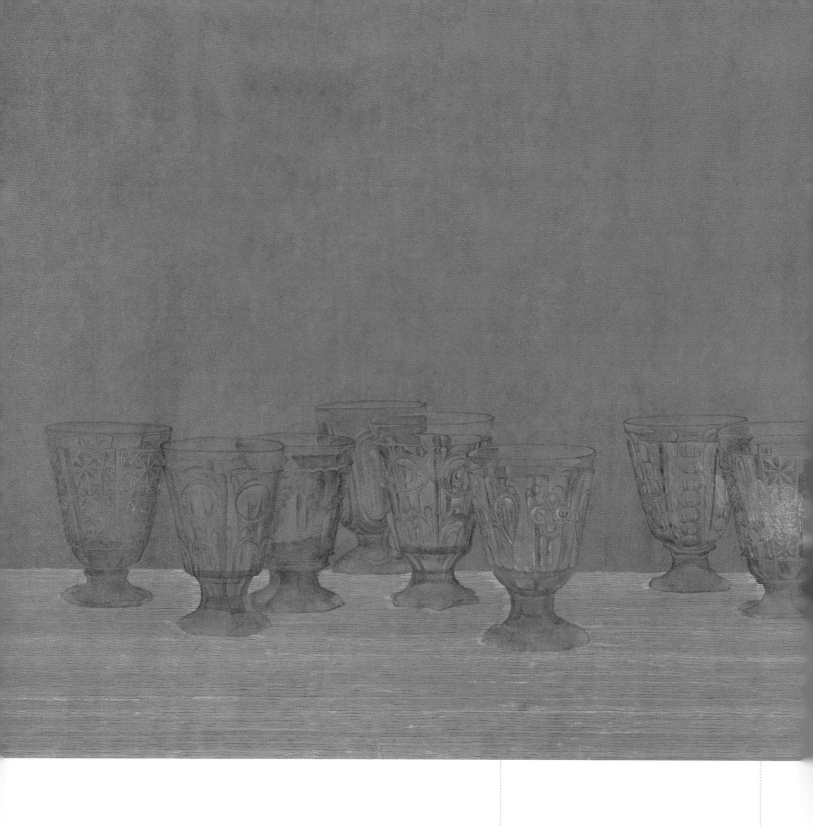

画者可以在简单中呈现心胸和底蕴，而观者则可以在简单中读出云，读出烟。意在言外，不曾言说的世界里，有着最丰厚的心思流转。所以我所画的虽是现实的生活静物，但营造的已经是一个超现实的空间。就像巴尔蒂斯说的那样："我希望表现事物后面的东西，也就是说表现我们这个世界上可见事物背后的东西，它是真正存在的。"

↑ **假想敌** 56 cm×127 cm 纸本设色 2010年

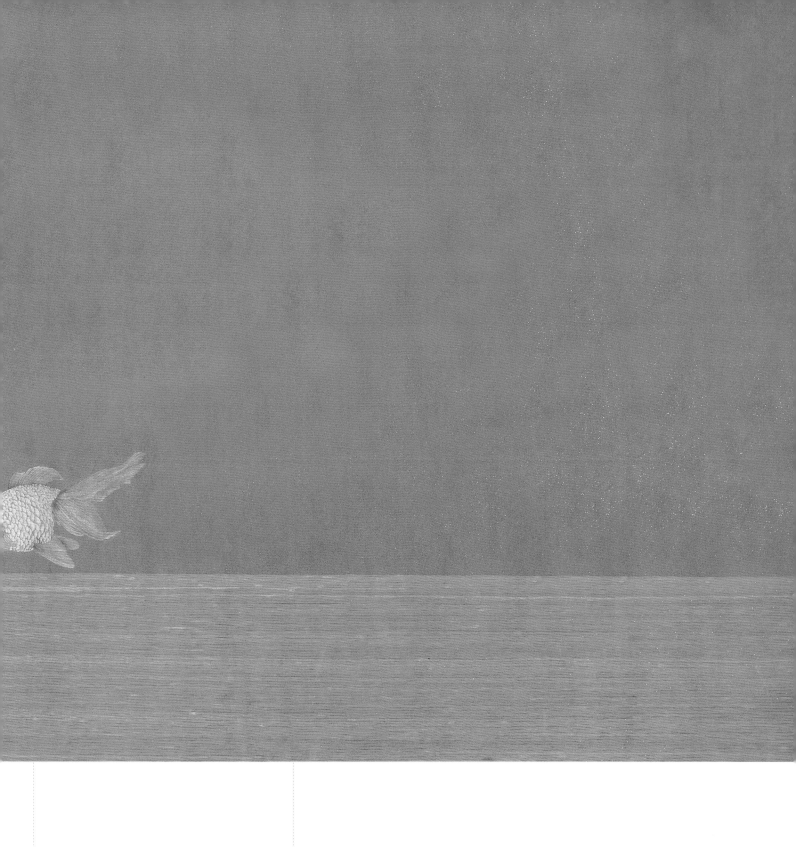

　　工笔画本身确实是一门积淀深厚的传统艺术，但要化这些前人的积累为自己的东西，并将之融进自己的血液，"无迹可寻"。传统工笔画，就好比格律诗，如果你只是一味地拘泥在格律和押韵等作诗技法中，那么势必会削弱很多的感情特质，诗最重要的品格也会因此而失落。再传统的艺术样式，只要你是真的从内心感悟出发去体味和创作的，就像是一种"戴着镣铐的舞蹈"。

当你浸透到了艺术中去之后，思考的问题超越了中西风格和绘画技巧的界限的时候，风格和格调便会自然而然地流露。到了这种时候，你会觉得中和西的截然分开和对立是没有必要的，事实上，也无法分开。而所谓的传统和现代的分割也同样显得那么狭隘。

↑ **角际关系** 56 cm×127 cm 纸本设色 2010年

我想，这是一种"有意味的形式"。当代性绝不是简单的嫁接，不能因为你所画的东西是当代的，或者你是一个当代的人，就能决定你的画具有当代性。同样，面对传统，一味继承，在我看来只能导致僵化。所以，画面的呈现，代表着一种态度，一种并置而且包容的态度。

花事

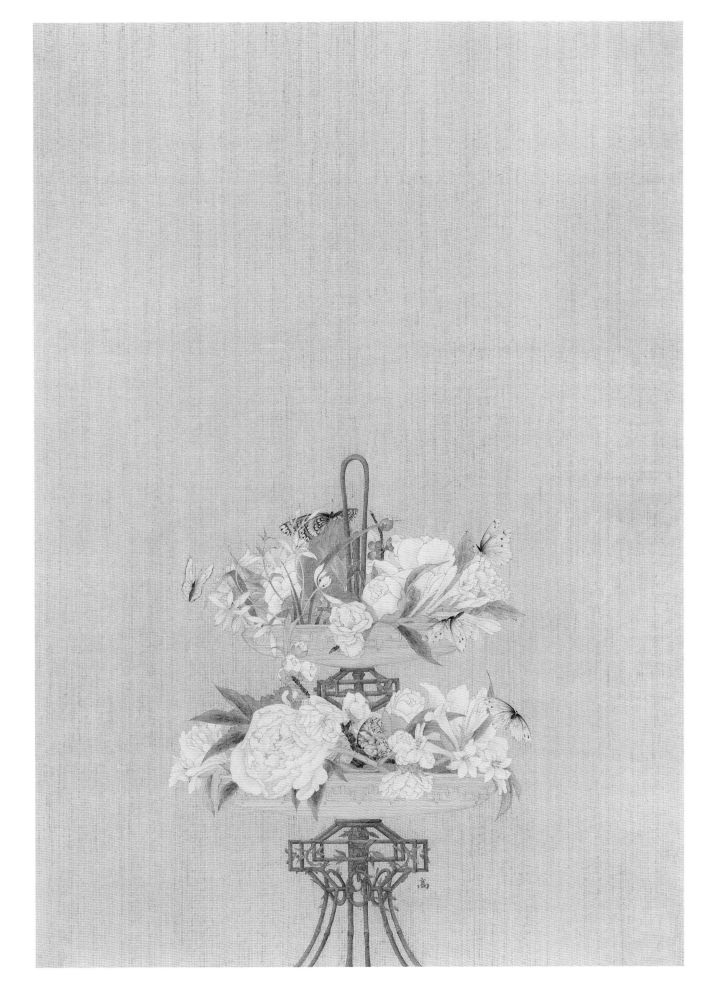

花非花　74 cm×52.5 cm　纸本设色　2016年

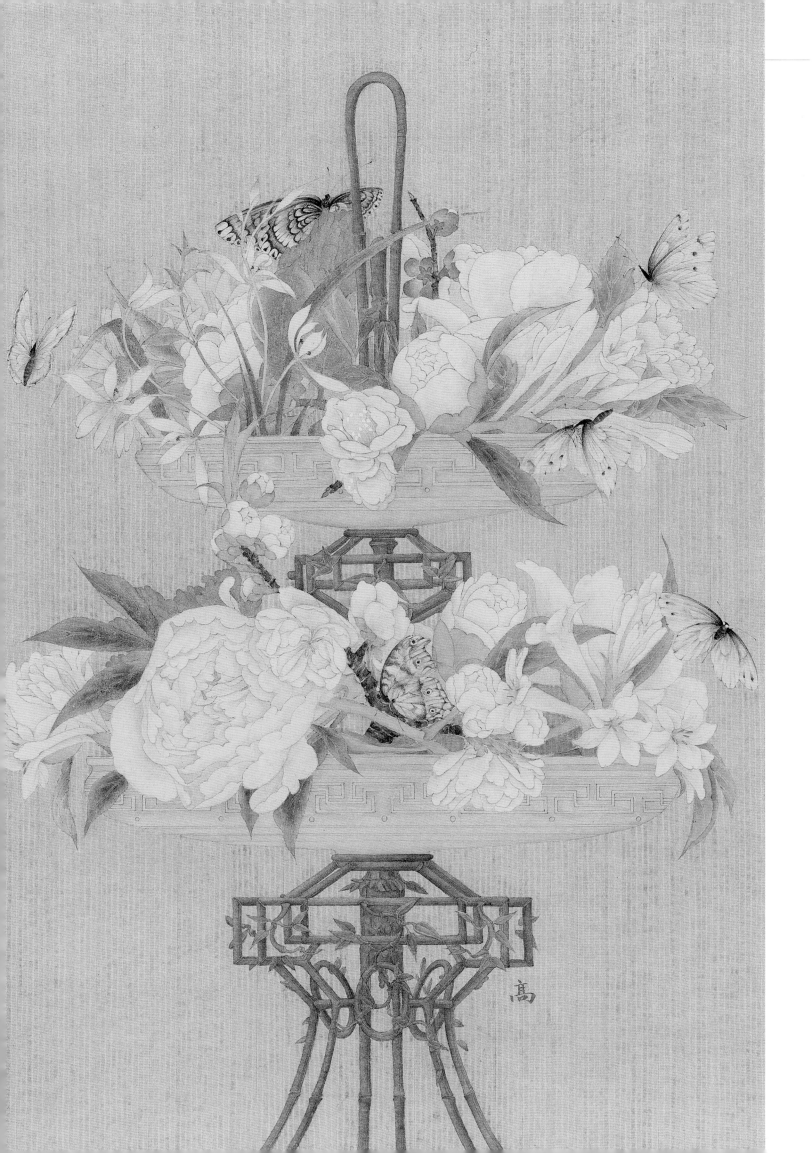

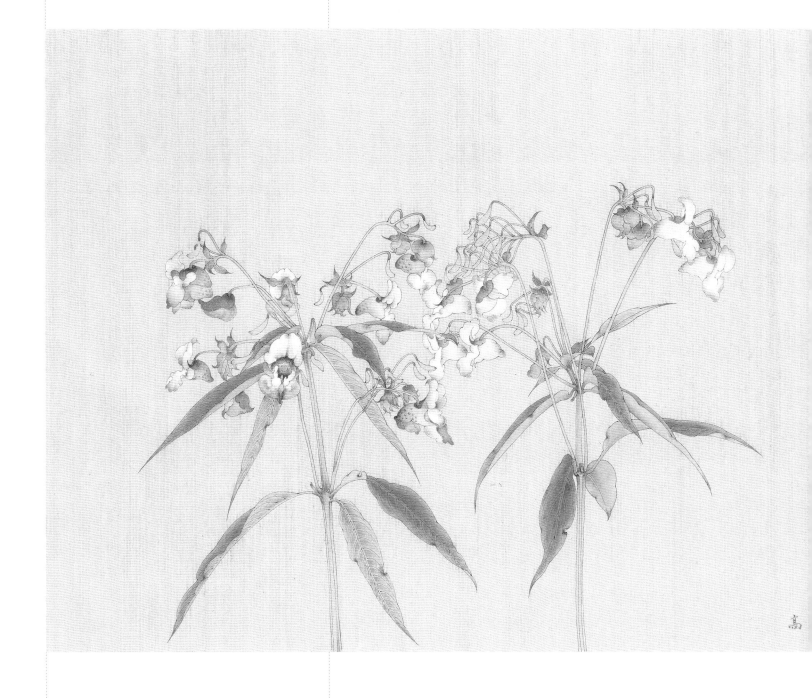

←
花非花（局部）

↑ **丛生记之一** 39 cm×50.6 cm 纸本设色 2019年

墨，是中国画里特别重要的一个环节。我的每张画的第一个步骤就是使用墨。回想起来，好像还没有哪张画一开始就使用颜色进行的。我觉得把墨用到若有似无为最高境界。使用多了会显得墨气太重；太少，画面的颜色则会像无根的浮萍浮在上面，不够深沉。所以，我每张画一开始会用淡墨打底，即便这是一张白色基调的画也是先从这个程序开始。除了底色，在勾线和分染的环节里，墨也是必不可少的。画面中的线都是墨线勾勒，枝干、叶片的第一遍分染也是用墨。把握好墨使用的分量和分染遍数，最后得到的颜色才会润泽厚重。因为墨一般是不可以在使用过颜色后再追加的，必须在最早的制作程序里完成。经常看到学生的作品里，有的颜色感觉生涩，可能是因为墨上得不够，而有的却略显黑气，颜色闷沉，那是墨被使用得过度了。因此，使用好墨很关键。

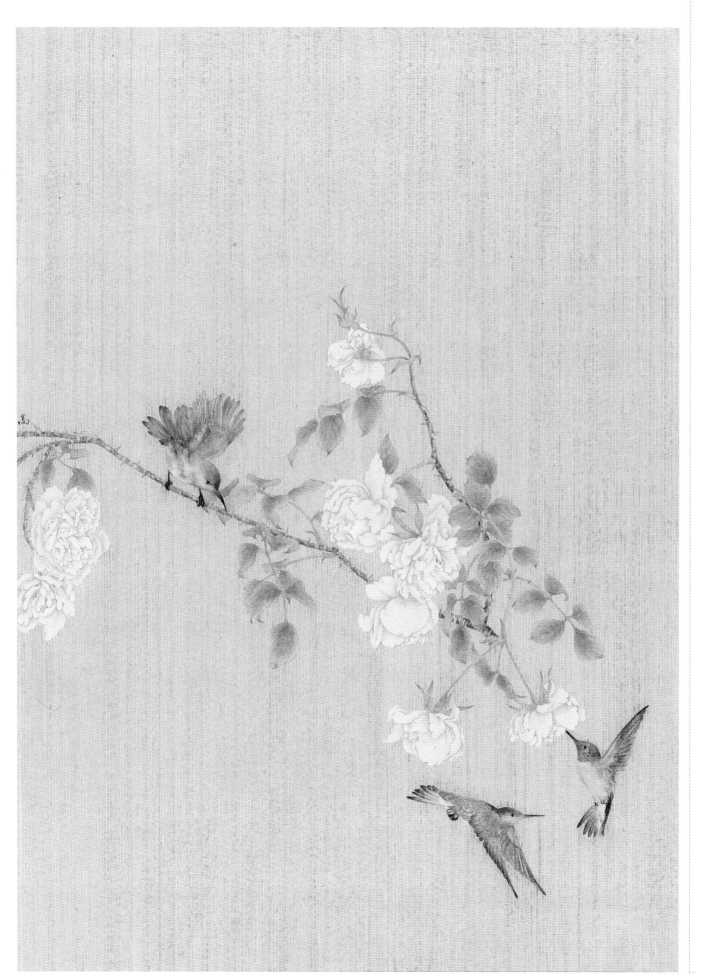

→ 游仙窟之二　65 cm×47 cm　纸本设色　2016年

← 游仙窟之一　65 cm×47 cm　纸本设色　2016年

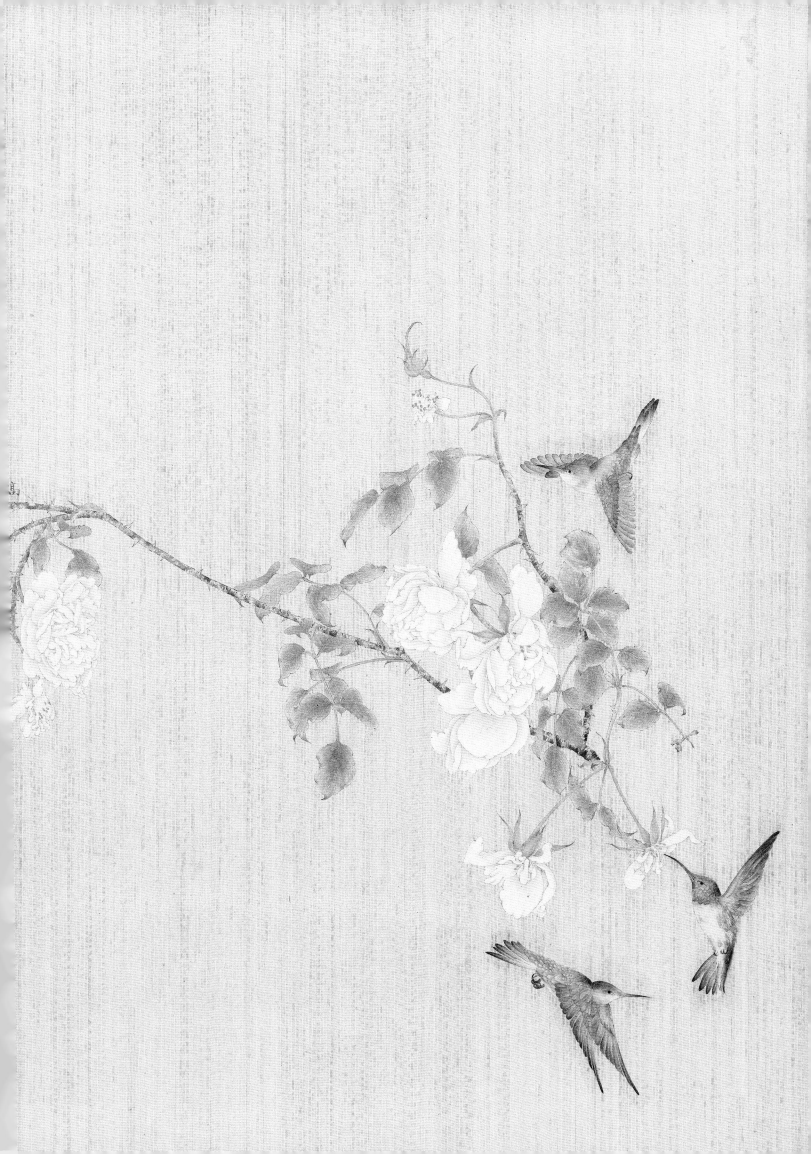

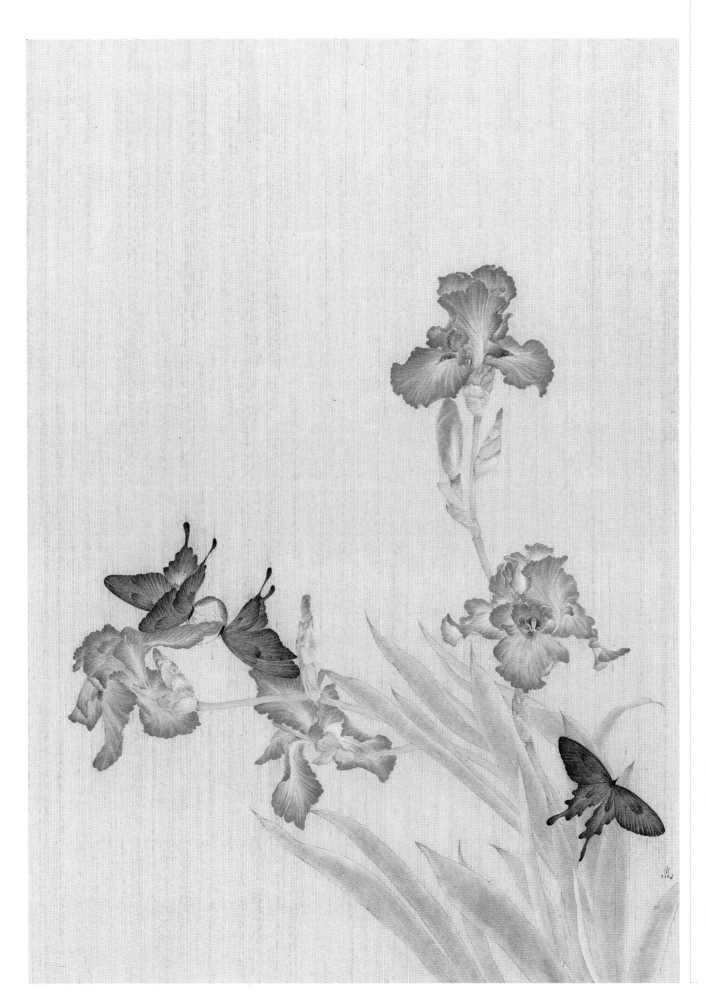

→ 游仙窟之四　65 cm×47 cm　纸本设色　2016年

← 游仙窟之三　65 cm×47 cm　纸本设色　2016年

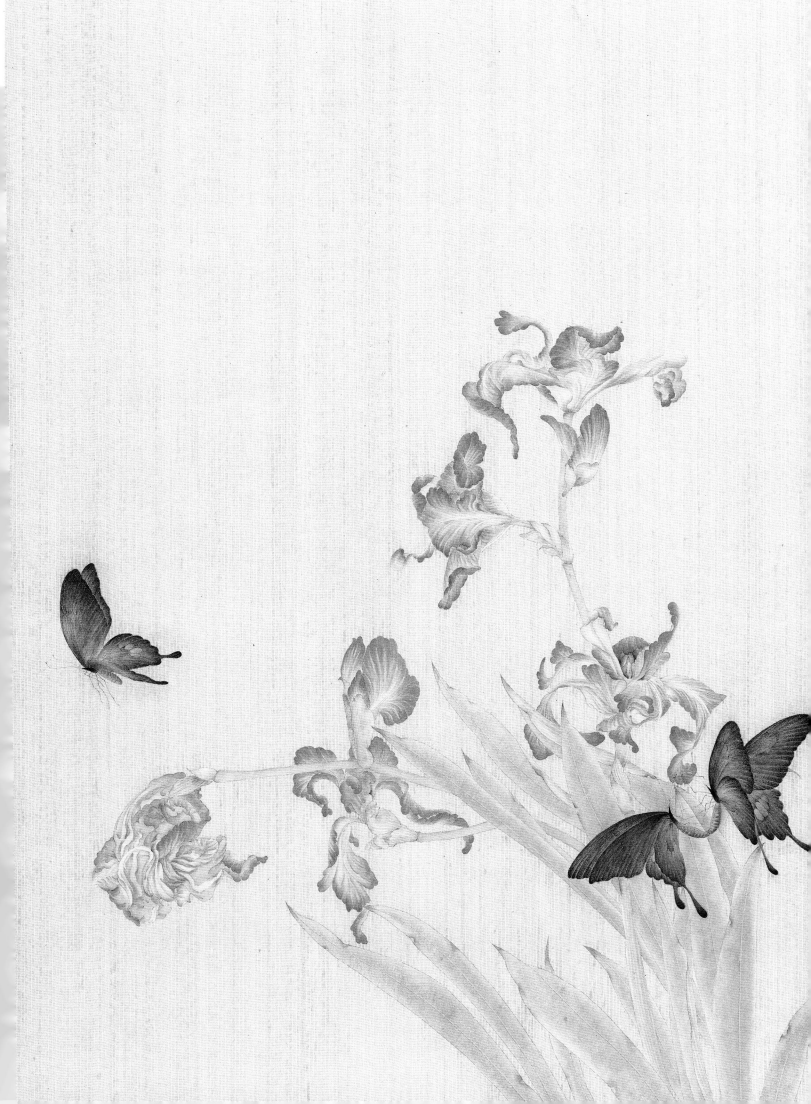

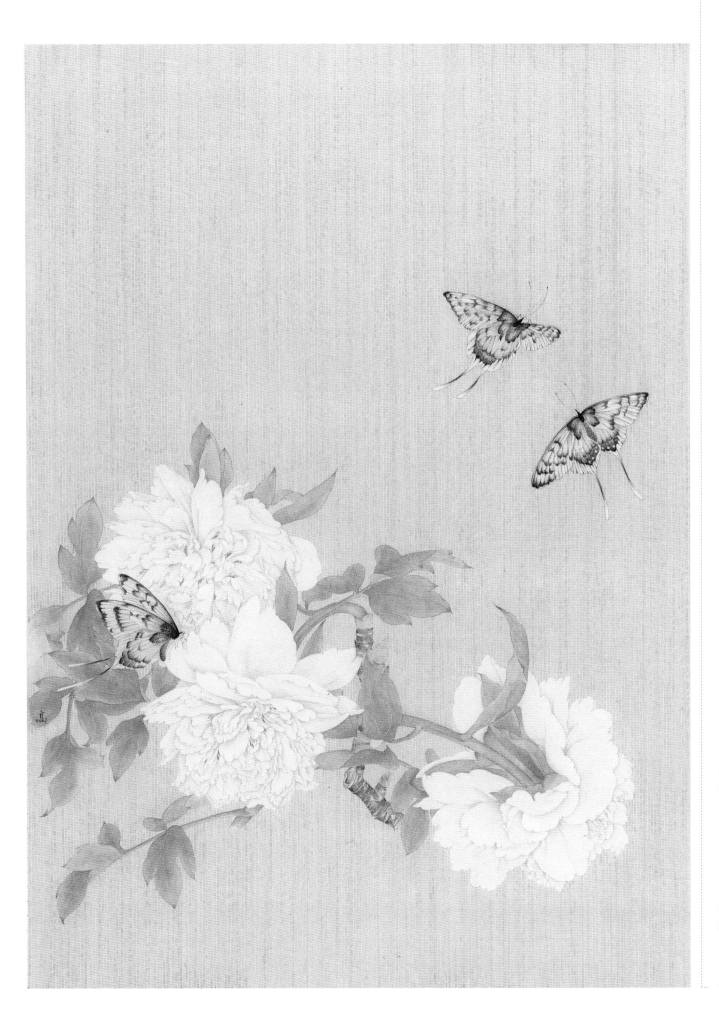

→ 游仙窟之六　65 cm×47 cm　纸本设色　2016年

游仙窟之六　65 cm×47 cm　纸本设色　2016年

← 游仙窟之五　65 cm×47 cm　纸本设色　2016年

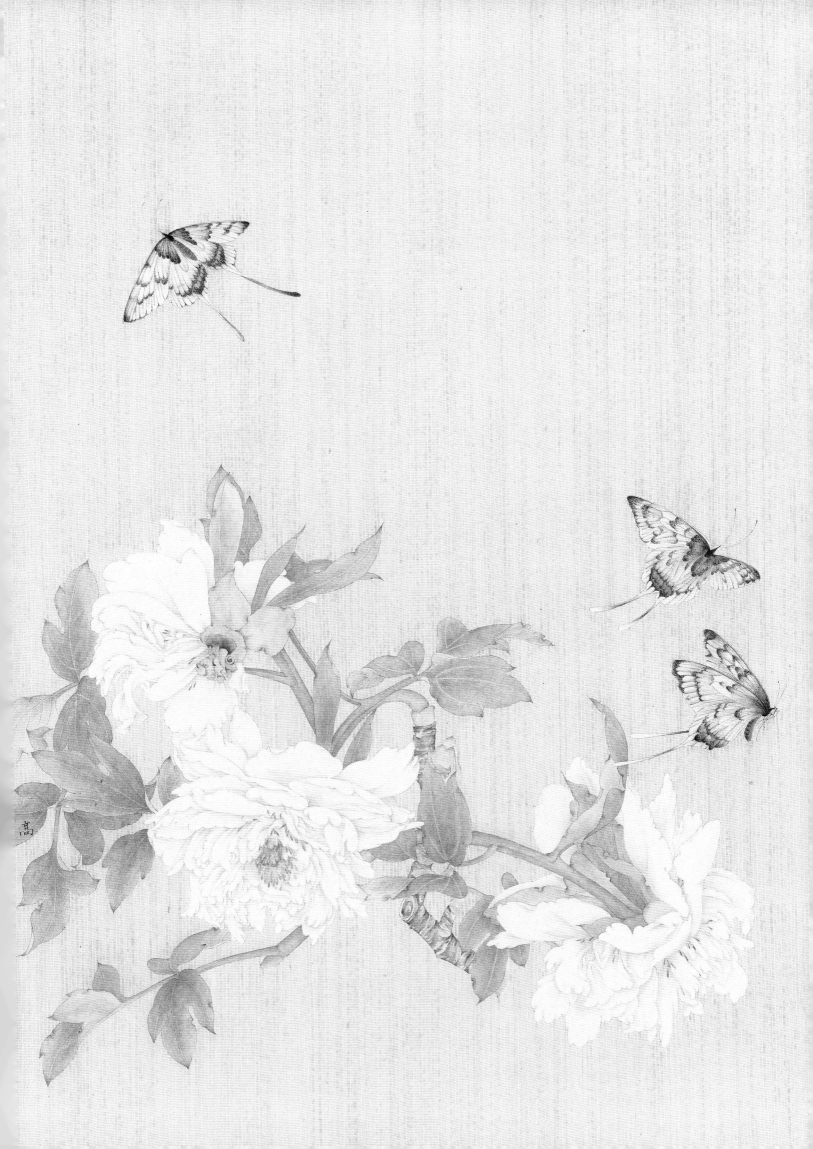

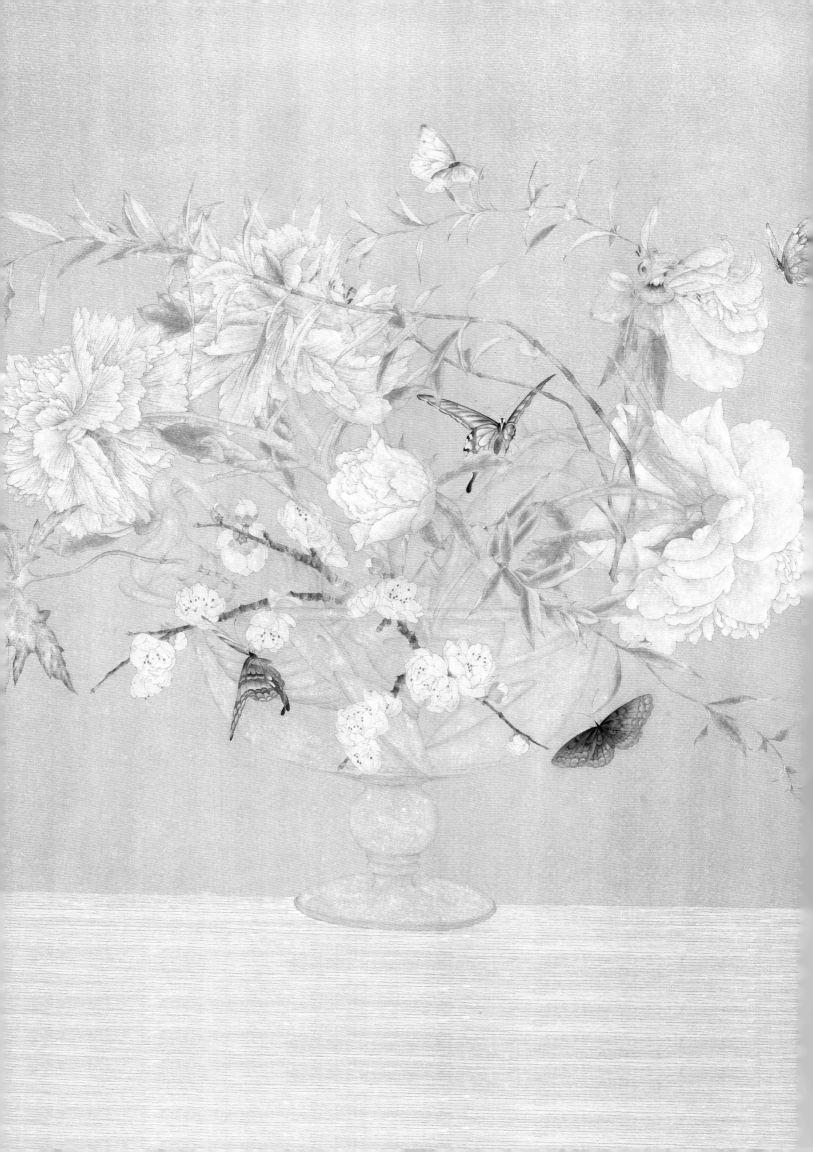

我在创作中也多用"灰"色调，这也是研摹古代作品的受益。每当创作之初，我都会事先设计好画面的主色调，很少会用到明度很高的颜色，间色用得比较多，就好像过滤掉一层一样。比如我们看到的经典古画都是经过岁月的洗礼，即便是最艳丽的色彩，随着光阴的推移，已经火气尽褪，我们并不知道这些古画在最初的颜色是什么样子，但它们现在呈现的样子，醇厚的朱红，深邃的靛蓝，温润的石绿，这应该就是色彩的"包浆"了。

↑ **失忆症** 71 cm×192 cm 纸本设色 2013年

↑ **失忆症**（素描稿）

　　石青加朱磦：石青和朱磦是对比色，一般很少会把两者叠加使用，但我发现两种鲜亮的石色会产生一种灰，根据石青的深浅这个灰也会相对的变化。石青的分量大于朱磦就是一种偏蓝的灰。在我的作品中经常会使用这种对比色调和而成的灰。《失忆症》中的底色就是石青加朱磦反复多次地叠加、清洗，最后而得。

　　墨加胭脂加花青加石青：花青加胭脂会呈紫色，在这个紫色上面上一层淡淡的墨，最后用石青罩染。染出来的蓝色有花青的沉稳也有石青的跳跃。其实，虽说层层叠叠颜色很多很复杂，但用量都不多，每一层也都是比较薄，中国画本身就是很内敛很含蓄，所以这些颜色变化都是极精微和细腻的。（图1）

↑ **失忆症**（素描稿局部）

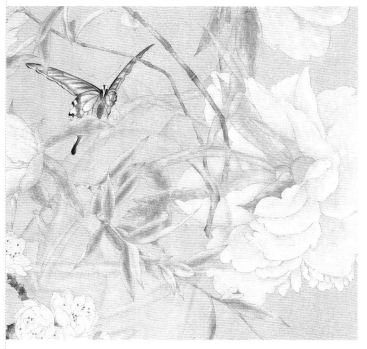

图1

图2

图3

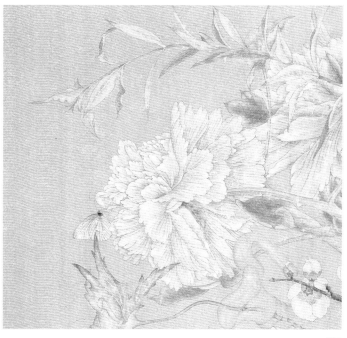

图4

↑ **失忆症**（局部）

赭石加花青加墨：当你需要一个蓝黑色但里面需要透一点点暖时，可以这样叠加。但注意花青和赭石相加会沉淀，所以尽量分开染上去。（图2）

胭脂加石绿：赭石加石绿会变成一种暖灰绿，而胭脂加石绿会变成一种中性的灰绿。我们观察大自然，会发现很多颜色是十分微妙的，胭脂加石绿的颜色就很微妙。头绿和三绿加胭脂的效果会相差很大。胭脂的分量大于石绿就会变成一种雅致的绛红色。（图3）

石青加胭脂加白粉：石青加胭脂呈蓝紫色，再罩上白粉，变成粉蓝紫色。（图4）

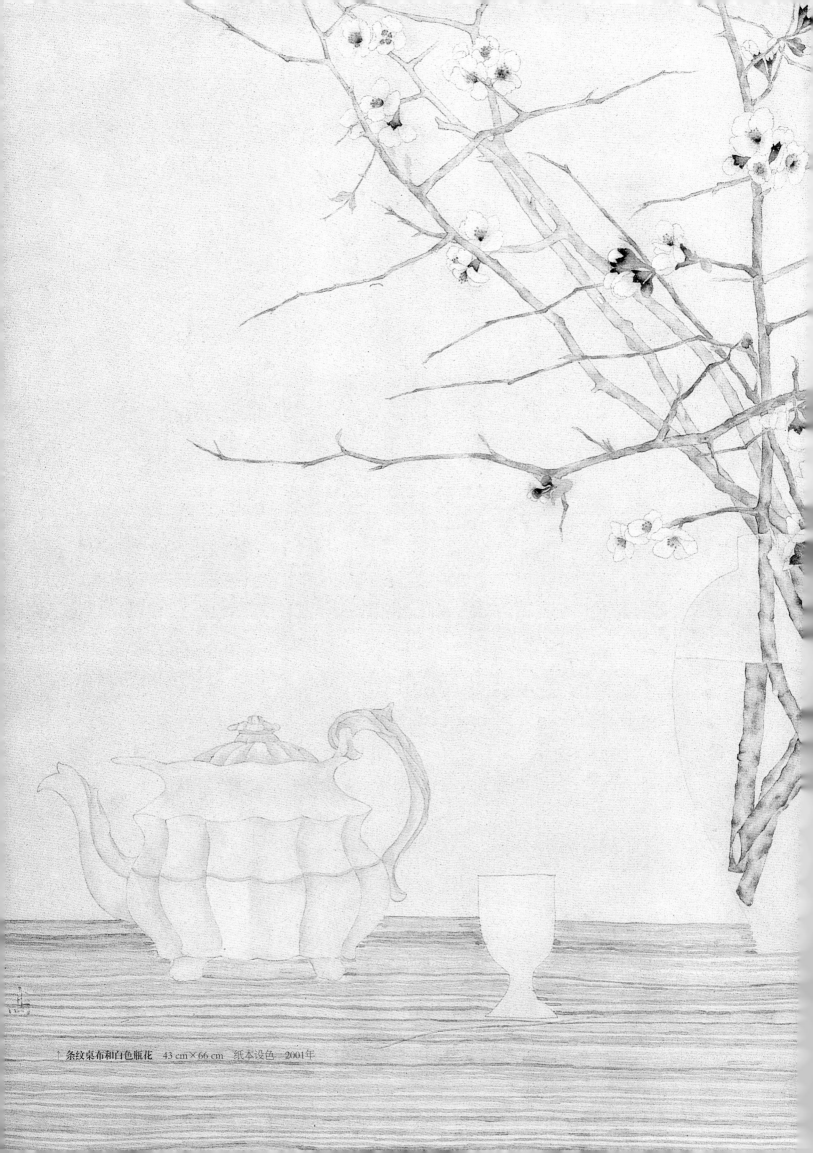

条纹桌布和白色瓶花　43 cm×66 cm　纸本设色　2001年

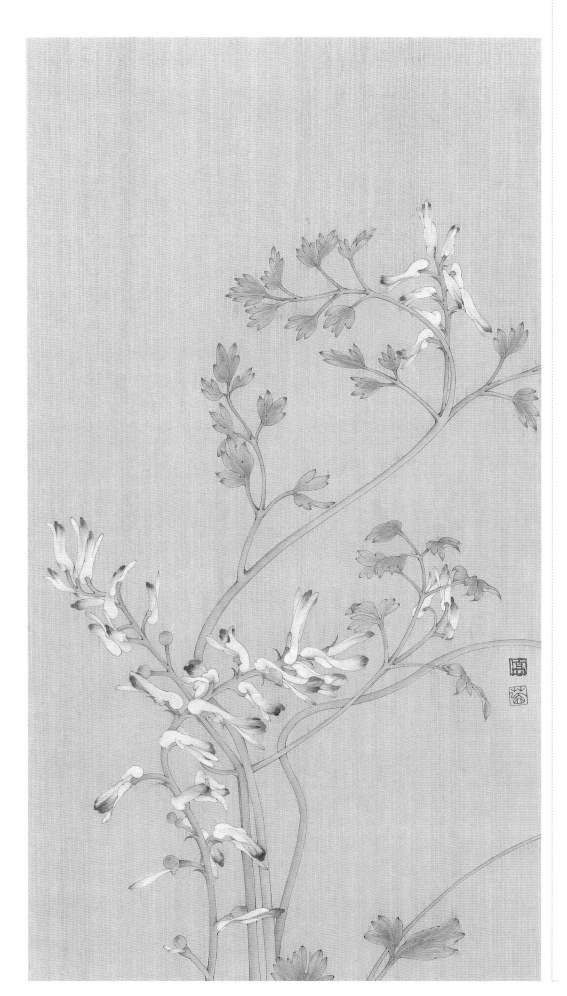

←丛生记之二 46 cm×26 cm 纸本设色 2019年

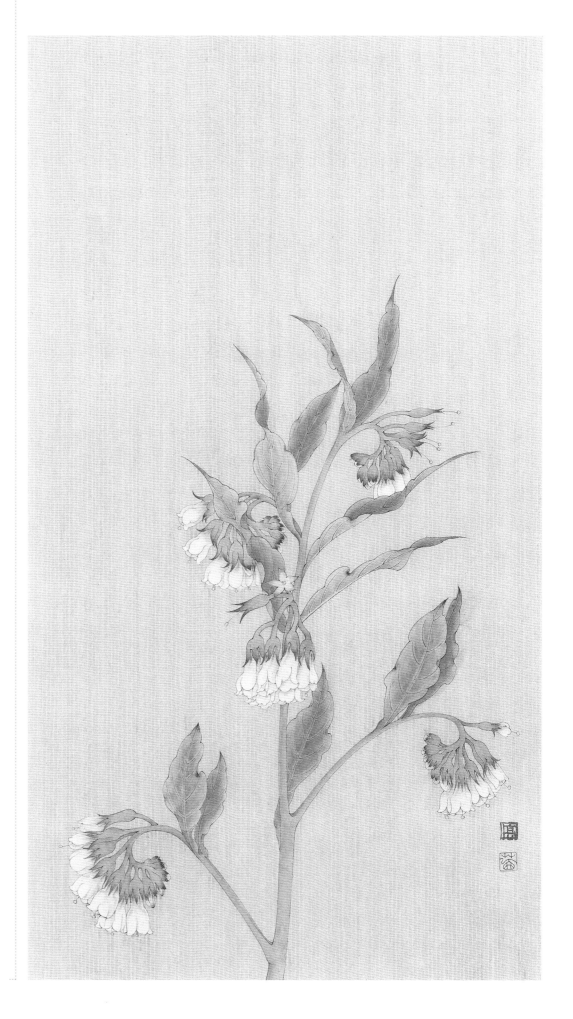

↑ 丛生记之三　46 cm × 26 cm　纸本设色　2019年

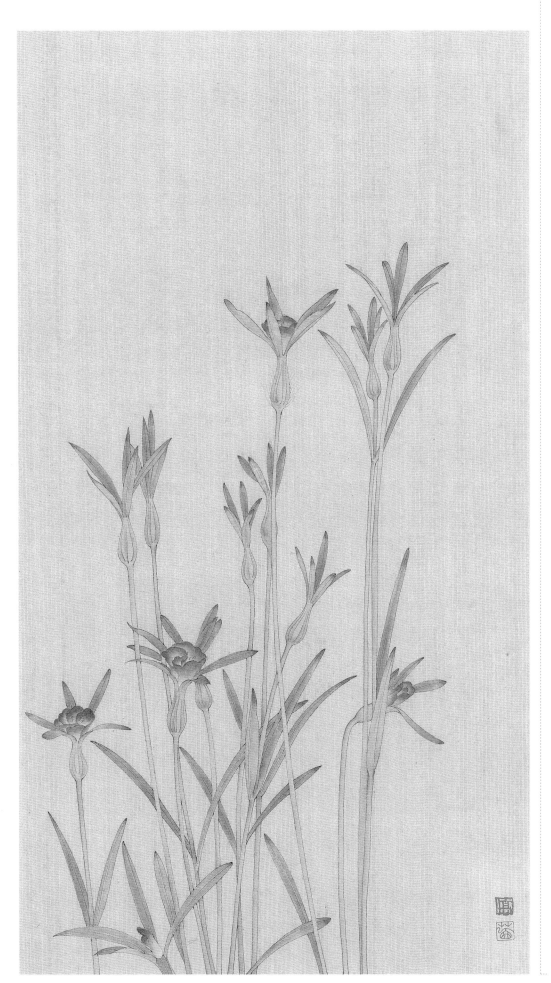

工笔新经典

← 丛生记之四　46 cm × 26 cm　纸本设色　2019年

↑丛生记之五　62.2 cm×46.4 cm　纸本设色　2019年

↑ **罂粟之二** 50 cm×80 cm 纸本设色 2003年

　　罂粟和玻璃在我的世界里，也有着别样的意蕴。人们喜爱罂粟，因为它有美艳的花朵；人们又害怕它，因为它的果实中有种令人致命的毒。毒汁的诱惑、不能埋没的妖艳以及狂热开放的美都是人类无法抗拒的，这就是罂粟花。而罂粟也有着神奇的传说：在欧洲人眼中罂粟有种神奇的力量，罗马时代的古书中记载说，阿尔卑斯山的罂粟花能释放神奇的方框图，能让人进入催眠的梦境中，忘却一切。古埃及人称它为神花。古希腊人为了表达对它的赞美，让执掌农业的司谷女神手中拿着一枝罂粟花。古希腊神话中魔鬼许普诺斯的儿子手捧罂粟果，守护酣睡的父亲免于惊扰。众多的神话故事让这种神秘的花朵充满了催眠、休息与遗忘的涵义。

↑ **罂粟之一**　49 cm × 79 cm　纸本设色　2005年

我很喜欢蝴蝶，从不把它视同于一般的昆虫。它的生命既美丽又短暂，它可歌可泣，是一个神话，也是一个悲剧。每一只蝴蝶的破茧而出，都经历了黑暗和痛苦的过程，没有外来力量可以帮得上忙，任何加速破茧的企图，都会成为其接近死亡的前奏。在我的心里，蝴蝶的存在是对这个世界最妖娆妩媚却不可琢磨部分的写照。

从文化传统上而言，谈到蝴蝶，人们就会觉得它们象征着转变。"庄生晓梦迷蝴蝶"，中国古代人认为蝴蝶与梦境和生死的关联是不可割裂的。死亡并非终结，而是一个变形，是灵魂的解脱，正如化茧成蝶。只是可叹，蝴蝶虽然美丽，却很脆弱。我心中的蝴蝶，便是一种坚强和脆弱的悖论。我甚至觉得它的两片翅膀，就分别代表着生与死，善与恶。

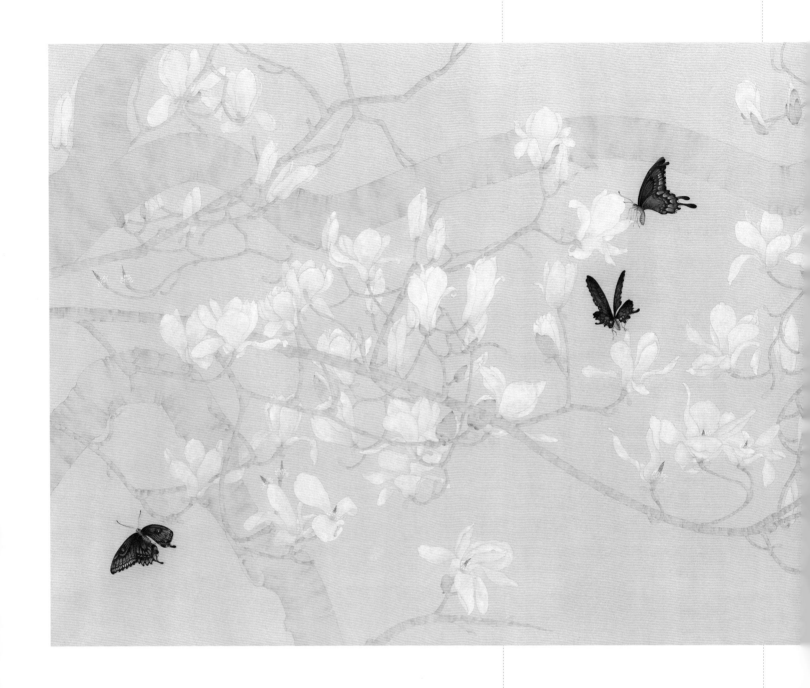

↑ **白霓裳**　67 cm×181 cm　纸本设色　2019年

　　近距离观看高茜的作品，可以看到宛如春蚕吐丝般的线描。这一风格的线描
渊源可上溯至东晋画家顾恺之的高古游丝描，唐代张彦远曾评价它："紧劲联绵，
循环超忽，调格逸易，风趋电疾，意存笔先，画尽意在，所以全神气也。"出锋式
的高古游丝描表现的树石绵延道劲，中间没有顿笔，就好像正绵延不绝地生长，相
互牵连。就墨色来看，《山有枝》系列作品墨色浅淡虚无，接近素屏，山石有如尘
烟，有一丝黯淡和清冷的色彩，作品《白霓裳》中玉兰的枝干同样也有一种洗净铅
华的伤感。（艾米李画廊·读画记）

关于墨色，高茜曾提到钱选的《八花图卷》，这位元代艺术家的作品曾被人评价为"色之鲜嫩如新放晨露时润泽，又淡雅如清风吹拂般明新"，与钱选的花卉一样，高茜笔下的"白霓裳"也俯仰向背绝无雷同，笔致柔劲，一丝不苟，浮色清雅，浓淡相宜。"白霓裳"引自屈原《九歌·东君》"青云衣兮白霓裳"一句，相传神仙以云为裳，高茜用之比喻她笔下的玉兰花，明代沈周亦有诗云："韵友自知人意好，隔帘轻解白霓裳。"（《题玉兰》）。《白霓裳》中的蝴蝶脱离不开庄周梦蝶的故事，它关乎真实和虚幻的思辨，隐含着东方人对于人生和宇宙存在的思考。（艾米李画廊·读画记）

看似微不足道的细小变化，却能以某种方式对社会产生微妙的影响，甚至是影响到社会系统的运行。那样脆弱易逝的生命，却被用作了这样一种效应的代名词。可见，人对于世事的认知，始终都是敏感而幽细的。在蝴蝶翅膀的煽动间，变化或许已然发生。所以，我画里的蝴蝶代表着我对于生命的一种认识。虽然很多的作品，比如《蝴思乱想》《奢华的游戏》里，蝴蝶只是作为画中故事的一个角色存在，但是却已经超越了它们本身的昆虫特质，而成为一种化身，这化身关乎着对于时间流逝的体悟，对于生命轮回的意识，对于"牵一发而动全身"等哲理的感知。因为蝴蝶，我的画也就具有了一种看似不经意，但是隐晦而深沉的氛围。

← 花间　192 cm×65 cm　纸本设色　2018年

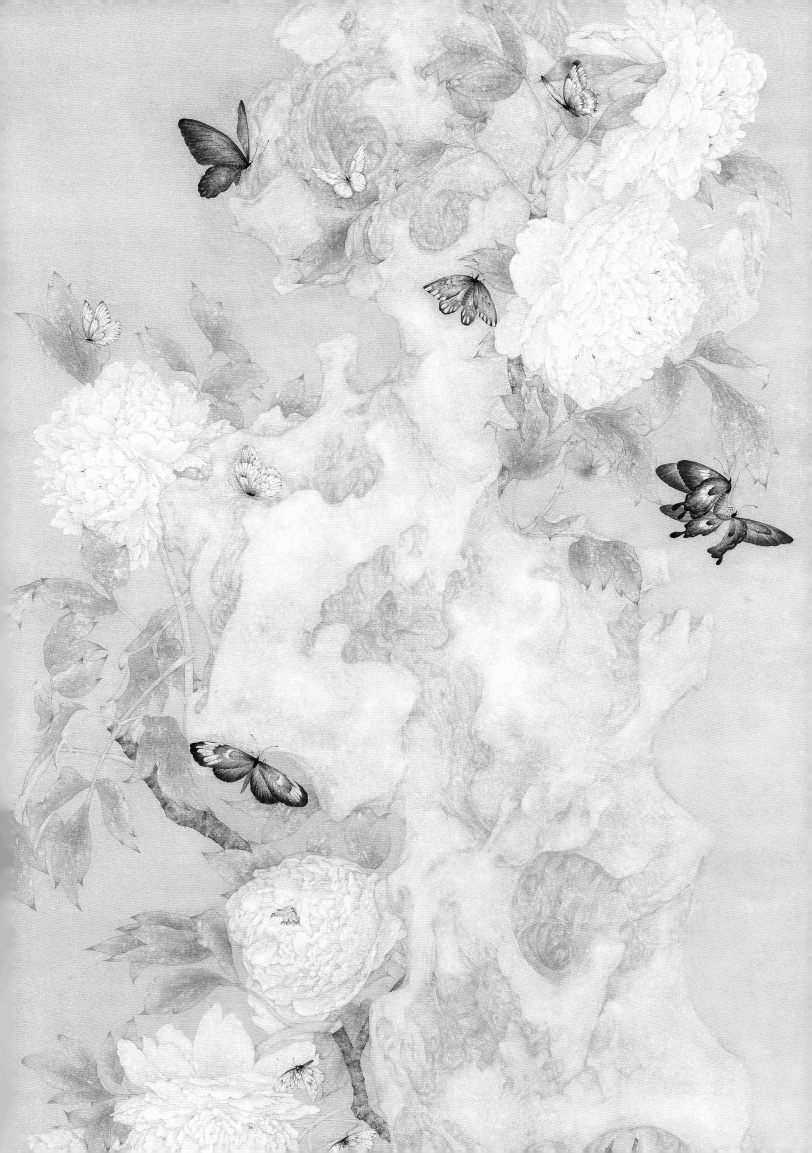

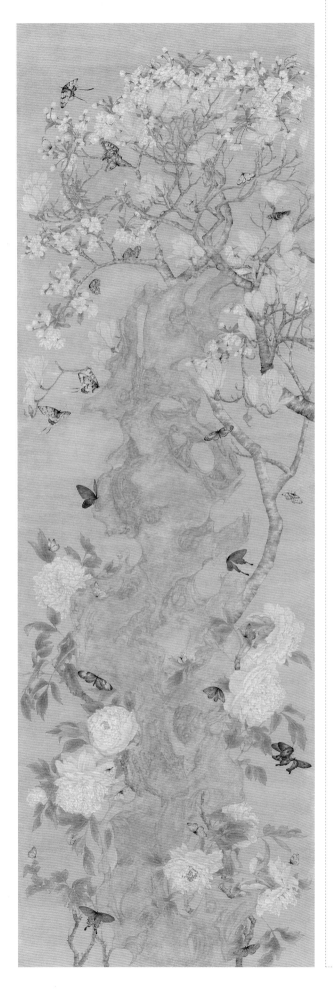

为什么传统中国画血脉的延伸给了我们非同一般的当代感受呢？首先是在图式上，画面构成起了扭转的作用。一种平常而又非常的室内静物摆放方式，加上诸如蝴蝶、蝉、飞禽，甚至空气等室外场景的有意识的混合，使视觉上有非现实感，让人产生一种看似不合常理而又非常合理的心理感受，强迫观者产生记忆，不知不觉中走进了她的世界。而这种超现实又显然不是思辨性的，只是她与另外一个她的闺中的一段对话或是一个幻想。在色彩运用上一反传统工笔画"随类赋彩"，一种西式的甚至带有女性化倾向的色彩观起了很大作用，浅浅的粉红，淡淡的幽蓝增强了画面的神秘感，加上对绘画材质的完美把握，使水色在纸绢上所留下的痕迹也透露了纯属女性独有的聪颖和灵动。当然最重要的是诸多无序因素都能被高茜潜移默化地掌控在她对文学性的理解之中，这是现代都市女性对自我生存状态的一种有意识的表达，像一种倾诉，在向你娓娓道来。绝不是传统意义上的主体对于自然客体的简单描绘，倒有"以人寓物"之意。正是这一意识使所有的"传统"永远地远离了传统，使高茜的画如由蛹化蝶般从自己特有的中国式女性视角切入当代。

（张见）

← 花间　235 cm×75 cm　纸本设色　2017年

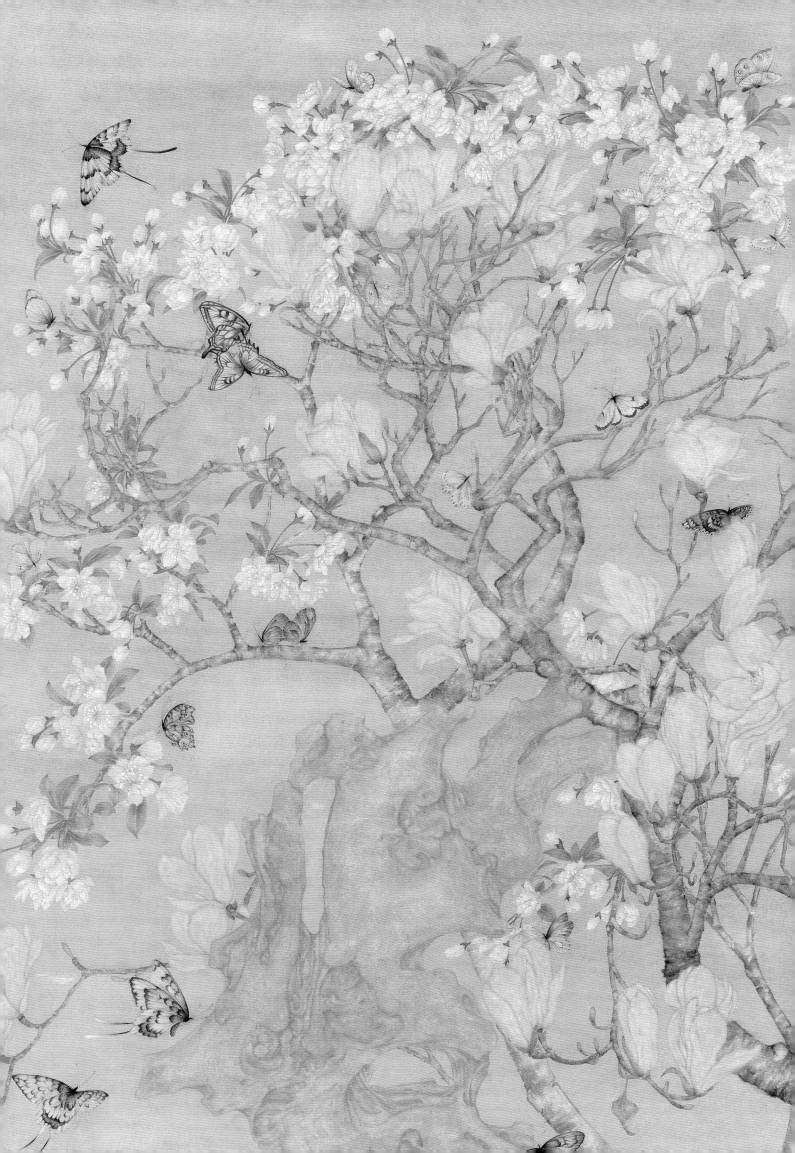

浅翔

李迪的餐桌　64.5 cm×40 cm　纸本设色　2007年

我对纸和绢没有特别的偏好，但一直习惯用纸。我用两种纸，一种极薄，
比如桑皮纸。这种比蝉翼还薄的纸，紧致而细密，微微发黄，颜色涂上去会和绢
一样敏感，拓裱后每一道笔触都会显现。另一种纸偏厚，当我希望制造一种颜色

↑ 栩　50 cm×107 cm　纸本设色　2004年

的厚度的时候，这种偏厚的纸给我可以反复叠加颜色的机会。但我从不限制自己
去尝试其他的材料，我觉得每一种材料都会有合适它的审美，应该是人去适应
它，而不是它来适应画者。

↑ 林中鸟　69 cm×173 cm　纸本设色　2018年

　　颜色的使用反映着人的逻辑思维，关于颜色，我觉得自己从中国传统绘画和西画中都得到很多启示。学生时期画水粉的时候，有一位老教师总喜欢说："你看，这里的颜色紫微微的。"是的，西画中物体受到很多光线的影响，在天光下，很多色彩带着蓝紫的倾向。西画的色彩观是环境色的色彩观，也就是说你画一只红色的苹果可能不用红的颜色，但通体看来在你的意识中它是只红苹果。中国画中的色彩观则是固有色的色彩观。红即是红，蓝即是蓝。传统的中国画中的颜色极其丰富，并不比西画逊色。有一些非常高级的颜色是西画无法媲美的。比如朱砂红，我最近十分迷恋这个颜色。还有一些画中的颜色经过岁月的沉淀后更加透出它们的经典和高贵，这也许和古代传统颜色的纯粹性有关，和颜色的制造成分也有关。比如，

《红楼梦》中就有形容服饰色彩的词汇，第八回里宝玉去探望宝钗，对宝钗服饰有一段描写："……头上挽着漆黑油光的鬏儿，蜜合色棉袄，玫瑰紫二色金银鼠比肩褂，葱黄绫棉裙，一色半新不旧，看去不觉奢华。"第四十九回里："只见他里头穿着一件半新的靠色三镶领袖秋香色盘金五色绣龙窄褙小袖掩衿银鼠短袄，里面短短的一件水红妆缎狐肷褶子……"诸如这里面所说的秋香色、蜜合色、水红色等，这些色彩只能存于头脑的想象中，很难在色卡板中找到。直到现在，这些颜色依然"现代感"十足。西方绘画中，我比较喜欢莫兰迪的色彩。他真是一个了不起的画家，一生只画几个瓶子和一些风景，可他的画就好像集最美丽的颜色之大成，就算是白色也那么丰富和感人。

我提供的画面大概就是"砖块",而我希望这些砖块能引发观众多方位的联想。联想,本身也是一种事物间依靠和关联的体现。你仔细体会,可能会在我的画中发现有青花瓷器的感觉。具体地说,我的作品中的纹饰会跟青花瓷上的花纹有异曲同工之感,但那仅仅是表面。更深层的,我希望作品本身能具有一种淡淡的、幽幽的、精致而脆弱的感觉,这些就不是单纯的元素和技法借鉴就能成就的,需要的

↑ 玉境台　45 cm×130 cm　纸本设色　2015年

是一种渗入内里的理解和诠释，是文化理念上的共融。传统诗词歌赋的一唱三叹、
摇曳生姿的感觉，是我一直以来所追求的。同时，在我的画中也可以看见时尚的
"新新人类"对美的全新的诠释。当然，是一些不落俗套的时尚元素。我希望，能
让不同文化背景的观者从我的画中看出不一样的东西，就像摄影中有不同的景深。

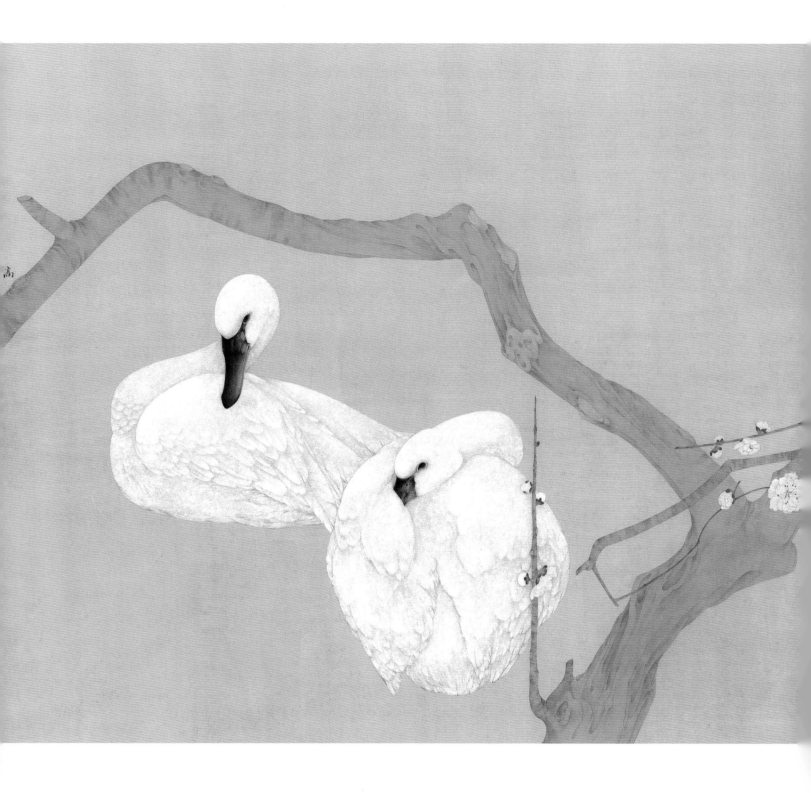

↑ 花间语　66 cm×181 cm　纸本设色　2019年

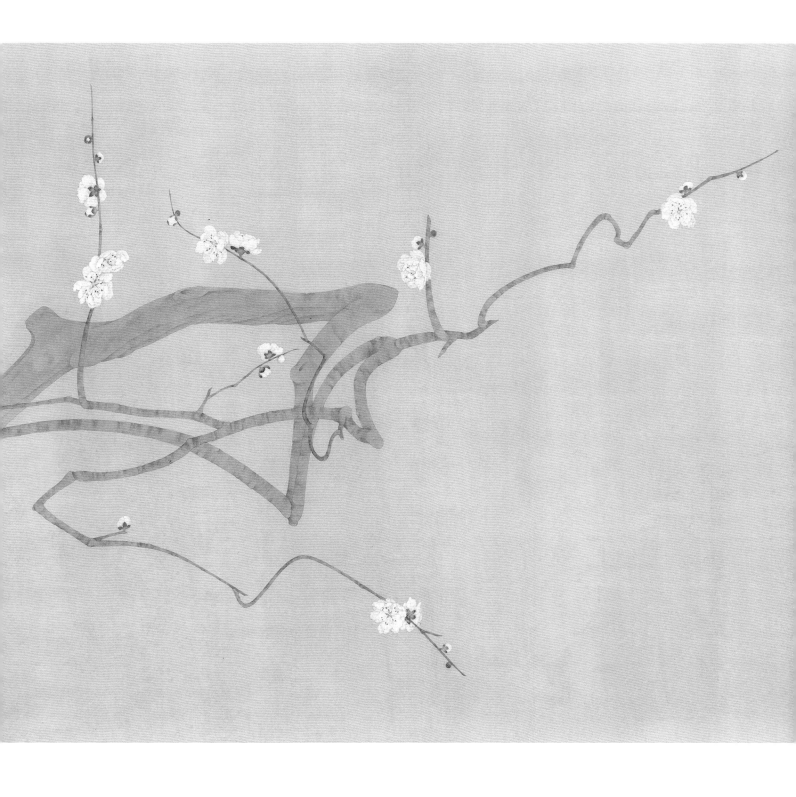

屏风在古代汉语中被称为屏或障，是文献记载的最古老的绘画媒介之一，它是东方所特有的装饰和展示绘画的方式，象征着东方的观看方式、想象维度和心理空间，在当时，不论是宫廷御座还是文人雅居，都会有它的身影。屏风有正、背之分，因此它不仅提供空间分割，也赋予了它前后两个空间不同的含义。高茜的《山有枝》系列，正面以梅树为主，背面是太湖石，两件不同形制的屏风被作品中无形的水串联起来，与不远处的墙上的四联屏风形成了高低错落的空间。这种二维与三

↑ 山有枝之三　145 cm×90 cm×4　纸本设色　2018 年

维交错的造境方式所形成的空间，类似于中国古代园林建筑，适宜观者在此间移步换景，穿梭游弋。艺术家和布展团队在空间的运用上选择了做减法，力求简洁，留给观众最大的活动空间，让人可以从远处、近处、向背等不同角度观看屏风的组合。在这里屏风既是绘画媒介，也是建筑设施和艺术装置，可以自成一体，也可以与建筑环境中的其他事物发生互文。（艾米李画廊·读画记）

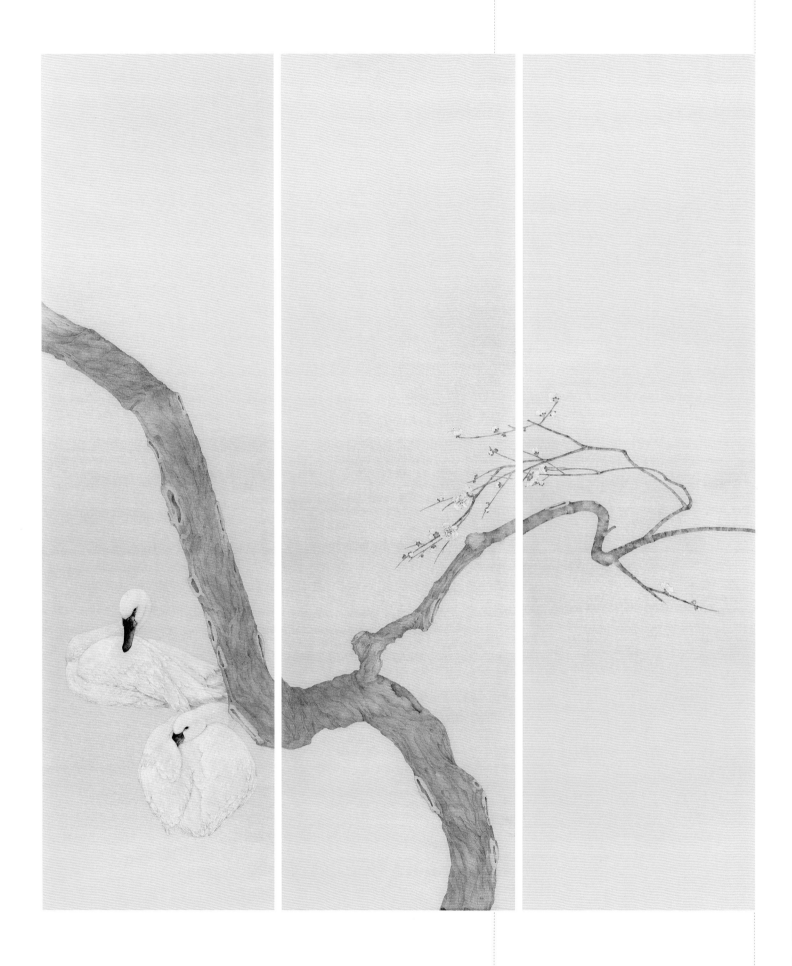

↑ **山有枝之一（正面）**
171 cm × 46 cm × 3　纸本设色　2018年

↑ 山有枝之一（背面）
171 cm×46 cm×3　纸本设色　2018年

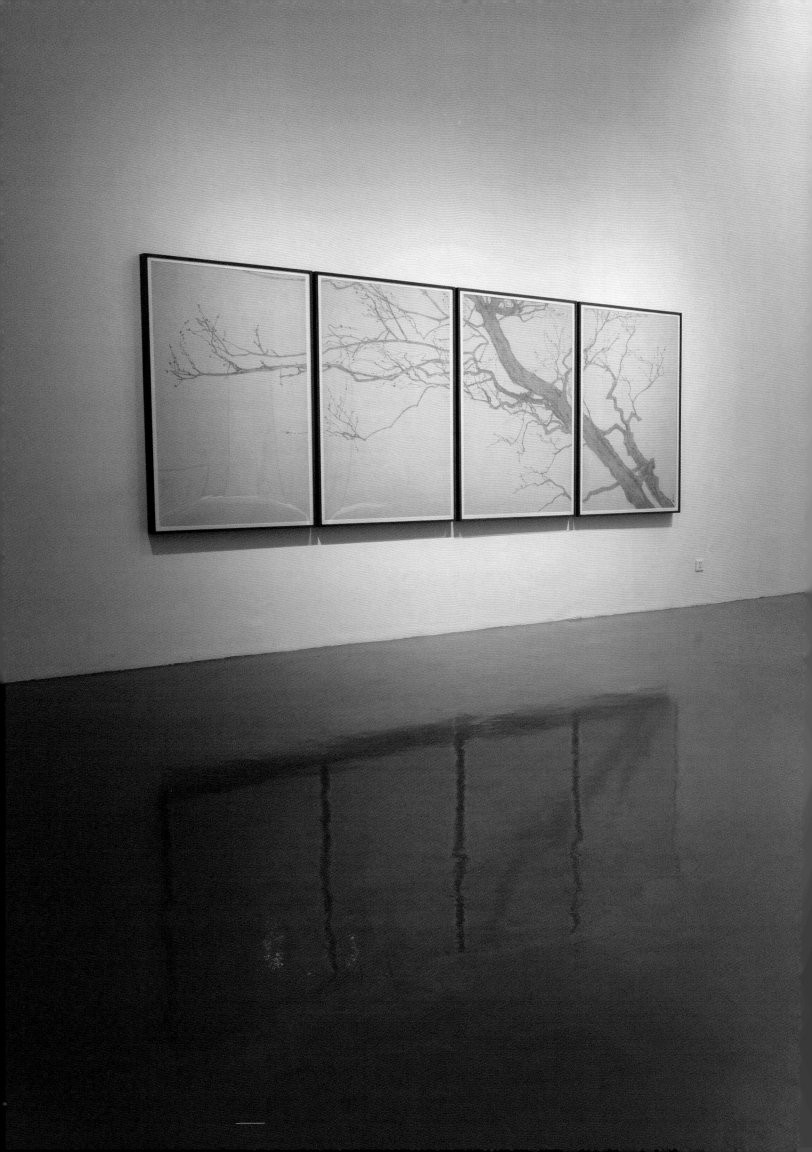

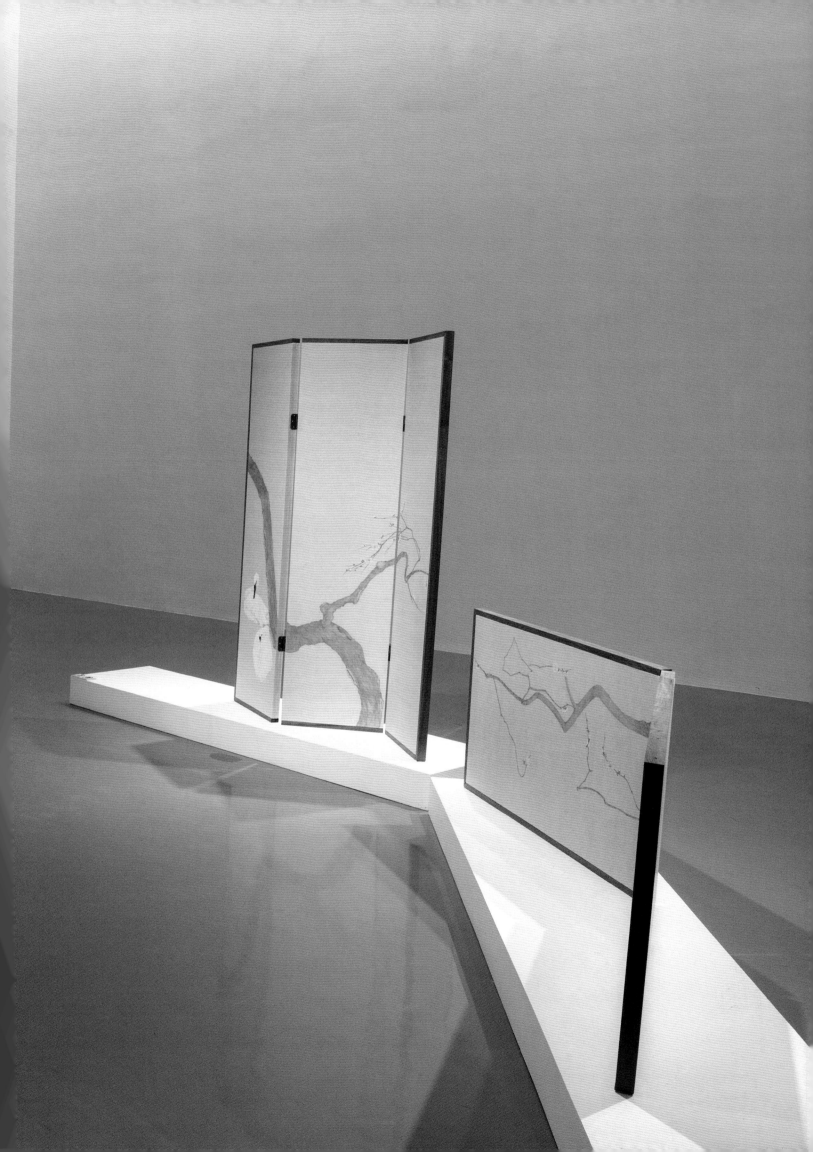

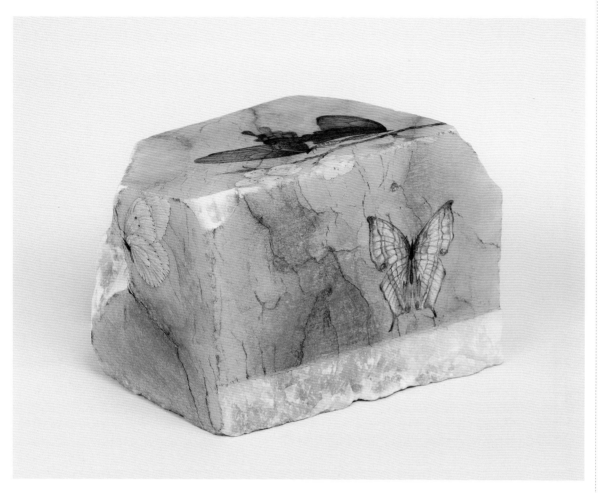

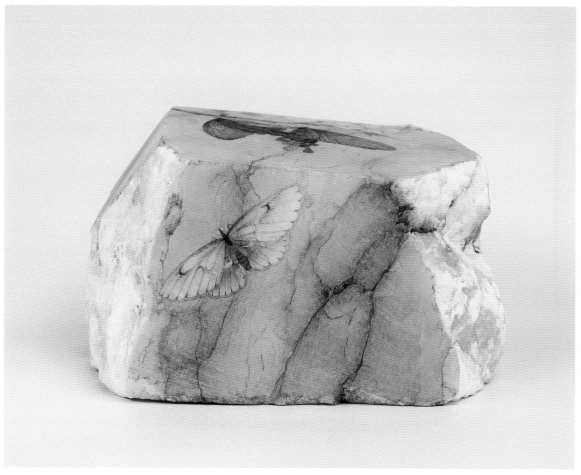

石头记　20 cm×15 cm×20 cm　石材　2013年

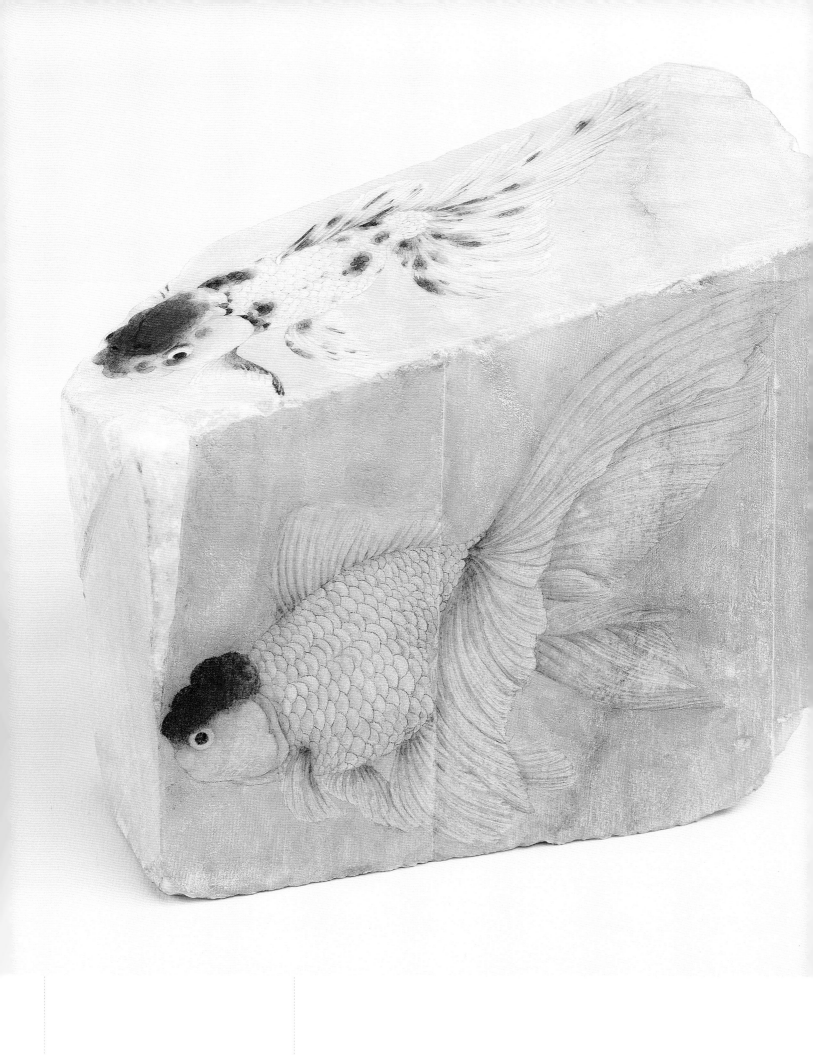

石头记　20 cm×15 cm×20 cm　石材　2013年

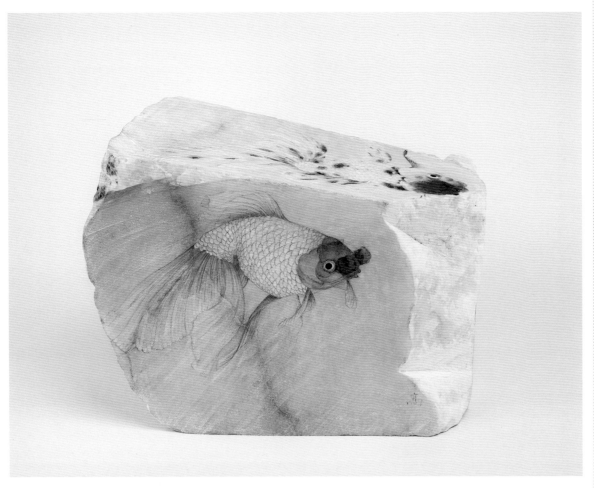

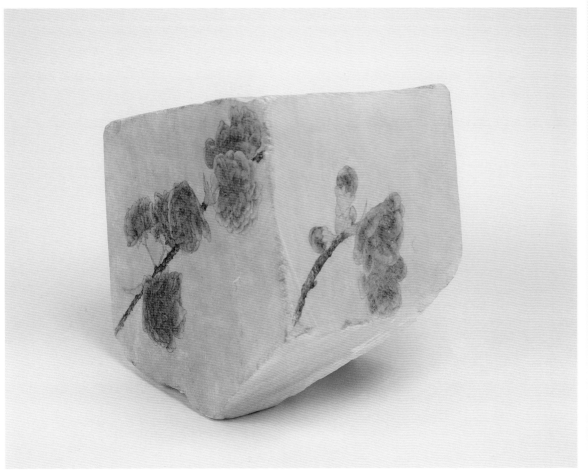

石头记　20 cm×15 cm×20 cm　石材　2013年

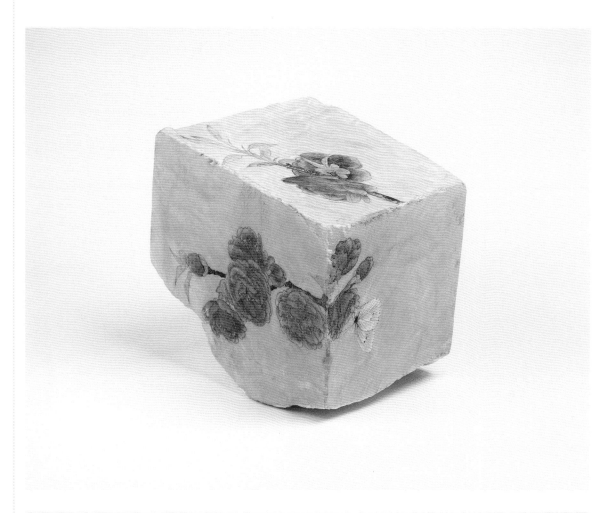

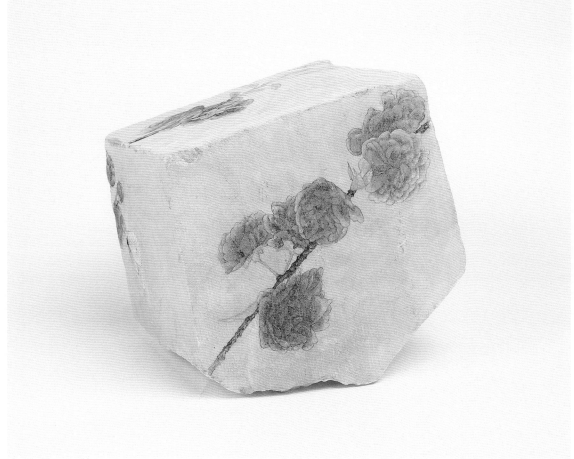

↑ 石头记　20 cm×15 cm×20 cm　石材　2013年

后 记

2017年，巴黎。

我们在莫奈看似杂乱而秩序井然的花草乐园；我们攀登圣米歇尔崇高的山顶，摒弃眼前数不清的黑暗；阿尔勒，我们追逐凡·高的痕迹；阿维尼翁车站里的一位高贵的擦鞋匠；昂蒂布，舌尖上的法国；犹如彩色玻璃片一样的安纳西；香奈儿小姐的中国梦……所有这一切均被塑造得完美、清晰，使我们至今都觉得触手可及。这种全方位的体验从莫奈花园里妖娆神秘的鸢尾开始，但在绘画试验中的"移觉"却调动了我身体的各个感官。鸢尾、芍药、五月玫瑰、藿香、苔藓……接触到的每一种植物，我们都可以气味去感知它们的形状和质地，而我期待的是通过图像来感知它们的气味，就如同"呼吸一件作品"，这是一种感官的挪移。希望这个尝试也能调动你们的感官，去嗅、去呼吸……

2020年，上海。

对我而言，绘画像是生活碎片式的经历和体悟，思维和图式总是若即若离。我想，人在世间无论如何总要留下一点痕迹才好。特殊的2020年让我有更多的时间去思考，有更多的时间梳理自己的创作历程。我享受作画时安静的状态，喜欢看颜色和绢纸接触后的呈现，喜欢听毛笔在手中交替的声响，那些在纸上留下的痕迹就好像心底那些无法触摸到的情愫。在洞悉了人生的跌宕，摒弃了所有琐事的奔忙后，绘画带给我的是提炼过后的生活的纯粹。我珍爱这种被过滤过的生活，温暖满足，细致宁静。

高茜

2020年7月7日